新文京開發出版股份有限公司

NEW WCDP

新世紀‧新視野‧新文京—精選教科書‧考試用書‧專業參考書

 New Wun Ching Developmental Publishing Co., Ltd.

New Age · New Choice · The Best Selected Educational Publications — NEW WCDP

第**3**版

美學 與 藝術生活

Aesthetics
and
Arts in
Life

THIRD EDITION

苟彩煥・張翡月・廖婉君 —— 編著

序言

PREFACE

「美學與藝術生活」是環球科技大學通識教育中心人文藝術學科領域，獲得教育部顧問室支持「以通識課程為核心之全校課程改革計畫」的其中一門核心課程，課程豐富精實，深獲師生的肯定。本教材進入三版，主要受惠於此課程計畫的設計。由於課程的規劃設計是以多面向、跨領域的概念為出發點，因此教材在內容呈現方面具有三個特點。

首先，教材彙集歷代主流美學思想和其所引申出的藝術風格，作為課程內容在縱向發展設計上的首要特徵。其次，從多元化的藝術類型中去交叉驗證這些藝術風格與美學思想的橫向普遍聯繫。最後，讓學生精心規劃作業設計，從實際生活中體驗無所不在的美學思想與藝術風格，徹底提昇審美的鑑賞判斷能力，並能在最短的時間內感受、領悟到統整貫徹的美學思想與藝術鑑賞體驗，達到具有統整創意與融會貫通的教學目標。教材內容以西方五大美學思想所引申出來的藝術風格，以及其出現特有的交叉對照關係為特色，例如「古典主義」對照於「浪漫主義」，而「抽象主義」則對照於「寫實主義」。以下是五大主要美學思想與相應的藝術風格：

- 古希臘黃金古典時期的畢達哥拉斯學派主張的「造形主義」與所強調的「美在物體形式論」。
- 古希臘黃金古典時期的柏拉圖主張的「美是理型說」與二十世紀「抽象主義風格」的比較與對照。

・古希臘黃金古典時期的亞里斯多德主張的「模仿說」、「典型說」、「有機整體說」、「形式與內容統一說」和「淨化說」與「古典主義風格」的關係。

・十八世紀啟蒙時代思想家狄德羅主張的「美在關係說」與「現實主義」（包含「自然主義」與「寫實主義」二方面）的貢獻與關聯性。

・十八世紀德國古典哲學創始人康德「美的分析」與「崇高的分析」之美學思想對「浪漫主義風格」的影響。

　　本教材的內容在安排設計上，皆透過生活經驗，來驗證這五大美學思想理論與相應的藝術風格，期望藉此能淬鍊讀者的鑑賞敏銳度與感受性，使讀者能夠重新去認知與體驗新的事物，形塑新的藝術經驗與價值觀。同時，讓讀者在舊經驗中透過對美學理論與藝術風格流派思想的相應關係，來反思藝術流派風格在生活中的影響，並將鑑賞敏銳度延伸至多元宏觀的藝術範疇與未來的生活，從自身的生活中體認到美學與藝術無所不在的力量與痕跡。

<div align="right">

課程規劃與教材計畫主持人

苟彩煥 謹識

</div>

目錄 CONTENTS

美學的認識

鮑嘉頓《美學》 ▶▶▶

Aesthetics
and
Arts in Life

1-1　美學的由來 ₒₒₒ

　　美學屬於哲學領域，是一門既古老又年輕的學科，美學正式具有學術研究地位，是晚至18世紀初在德國哲學家和美學家鮑嘉頓(Baumgarten, Alexander Gottliel, 1714~1762)的論述中才被建立起來。由於鮑嘉頓在研究感性認識的理論中第一次使用**美學**(Aesthetica)這個術語，因此也被認為是美學之父，而其美學大著《Aesthetica》也於1750年出版。

　　儘管美學作為一門獨立的學科領域是近代才確立的事，但美學的思想卻早就發生於中西方歷代各個時期。中西方歷代皆出現有關**美是什麼**與**美的本質**等問題的研究方向與內容。有關這些美學的研究，因時空背景不同而出現許多不同的面向，這些面向包含了美的理論與藝術的理論，以及考察美感對象的理論和美感經驗的理論。同時，對美的研究與藝術的研究主要涉及內容與形式、唯物與唯心、理性與感性等，三組具有對列關係的範疇所決定。各家思想對於這三組對列的範疇皆有取捨與倚重，形成諸子百家相互爭鳴的熱鬧局面。本書將介紹西方19世紀以前，對美的本質與定義最具特色的五大美學思想家及其理論，並且將美學思想與相關藝術理論與流派作對照，讓美學帶著我們去理解、想像和創造藝術的生活。

十九世紀以前西方探討美的本質與發展的五大思想學說 ○○○

一、畢達哥拉斯學派的美在物體形式論

　　雖然西方美學思想遲至18世紀中葉以後才正式以一門獨立的科學部門問世，但是西方美學思想的發展卻早已經歷源遠流長的辯證歷史，形成百家爭鳴的局面。在我國有關**黃金分割比例**從審美規律的美學角度出發的論述，最早可追溯到由第一代美學家朱光潛教授執筆傳入的西方美學學術譯作與著述。依據其著述《西方美學的源頭》之記載，西方最早出現的美學思想起源於西元前6世紀的古希臘時期，由希臘哲學家畢達哥拉斯(Pythagoras, 580~500 BC)及其學派提倡的**美是和諧與比例**之美學觀點，因此**美是和諧與比例**說被認為是西方美學思想的源頭，同時也是畢達哥拉斯學派的美學核心思想。

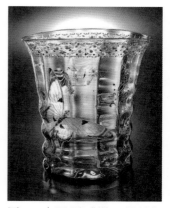

圖1-1｜賈列《蝶·蟬紋》1880，花器，新藝術風格

　　這一派的美學思想強調要從客觀的事物中，以及從無關乎主體（人）審美感受的某種自然客觀的屬性或自然特徵上，去探索美的本源，因而提出了美在和諧比例說，進一步發現了美在黃金分割線的造型原理，因此間接推論出**美在物體形式論**成

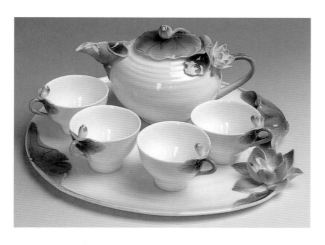

圖1-2｜法蘭磁茶具作品，鶯歌陶瓷博物館

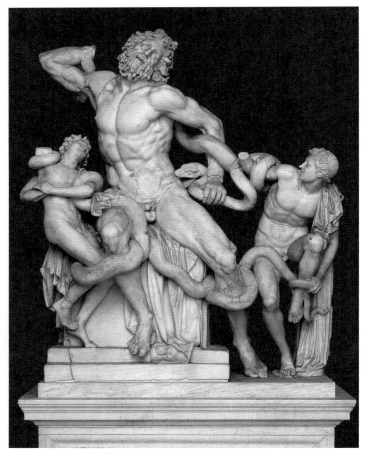

圖1-3 │ 《拉奧孔與他的兒子們》175~50 BC

為西方造形藝術方面最早出現的形式美學思想。故**美是和諧與比例說**有時又稱為**美在物體形式說**（圖1-1、圖1-2）。[1]

近代社會重視的造形主義與設計仍以畢氏學派的**形式美**原理作為指南，由於這一學派堅持美是存在於物體的一種屬性，因此帶有唯物主義的思想觀。唯物主義哲學的立論基礎是主張世界的本源是物質，而不是意識，因為意識不能脫離物質而單獨存在，必須依賴物質的發展而發展。因此，對唯物主義哲學家而言，物質既然先於意識，因此物質是第一性，意識則是第二性。畢氏學派顯然是唯物主義美學之開創者，然而，由於該美學思想僅強調美的事物，只能從其形式（或形狀）方面的外部特徵作為界定美的條件，因此，這一學派的美學思想其弱點在於尚未真正充分理解探討美的內在本質與本源（圖1-3、圖1-4）。

畢氏學派所提倡的美是和諧與比例之美學觀點，也在其後的柏拉圖(Plato, 427~347 BC)與亞里斯多德(Aristoteles, 384~322 BC)二位哲人的見解上產生不同程度與面向的影響。

二、柏拉圖主張的美在理念說

　　柏拉圖在美學思想上最重要的貢獻是提出的**美是理型說**的論述，該思想論點成為西方哲學史上第一個唯心主義思想，也是西方哲學與美學史上，第二個重要的美學思想。柏拉圖本人也被視為西方**客觀唯心主義論**的創始人。他所寫的〈大西仳阿斯〉篇被認為是西方第一篇有系統討論「美是什麼」的文獻，字裡行間反覆暗示什麼是**美的本質**這一個開創性的哲學命題。換言之，這個思想體系是以客觀唯心的**理型論**或**理念論**為核心，把意識與精神性的實體看作世界的本源，強調客觀世界中的萬事萬象都是由理念**分有**出來的。柏拉圖試圖以先驗的、獨立於現實世界之外的精神實體作為萬物萬象的根據，去揭開美的奧祕，因而提倡**美是理型說**作為回應**美是什麼**的標準答案。

　　柏拉圖在其眾多以對話錄的形式寫成的有關文藝與美學的文章中，例如在〈菲雷布斯〉(Philebus)篇，曾提到「度量與比例都是……美與品德」；在〈辯士〉篇中提到「不合比例的……總是醜的」；在晚期的論述〈迪邁奧斯〉篇(Timaeus)中提到美與度量之間的關係「一切

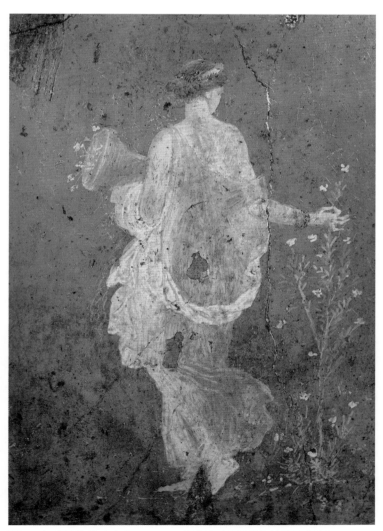

圖1-4 │ 《採花的少女》79 BC，斯塔比埃別莊內的寢室壁畫

善的事物都是美的，凡是善的事物都不可能缺少比例。」這些論述都揭露出柏拉圖受到畢氏美學思想的影響。晚年的柏拉圖在另一篇〈法律〉(The Laws)篇裡也同樣採用畢氏美學學說的概念，力主美感的標準與秩序、度量、比例、和諧等概念有直接關係，[2]充分顯示柏拉圖並未拋棄畢氏學派主張的**美在和諧與比例**的看法。然而，隨著他對**美本身**與美是什麼的思想探討日趨深刻，柏拉圖在其他對話篇裡，例如〈理想國〉篇、〈斐多〉篇和〈會飲〉篇裡，皆陸續提出了深具啟發意義的美學觀點，從而間接地回應了稍早之前在〈大西庇阿斯〉篇有關**美是什麼**的問題。柏拉圖提出來的美學觀念就是**美是理念說**或美是理型**論**。特別在〈迪麥奧斯〉裡針對比例與形式，挑出並認定五種三度向量(x, y, z)的形體，由於都具有規則性，因此稱他們為完美的物體。這些形體包括等邊三角形、畢氏三角形以及〈美諾〉篇裡提到的正方形，他認為這些形式才是真正的完美形式。[3]此外在〈菲雷布斯〉中，柏拉圖進一步把現實事物的美，包含繪畫中的再現形象，與由直線、圓圈、平面、立方構成的抽象之美分為二種不同層次的美。第一種是相對的美，第二種美就是柏拉圖在**美是理型說**所推崇超乎世間一切之上的**純粹的美**或**恆常的美**，具體特徵便是抽象的幾何形狀，柏拉圖認為幾何形式的美才具有永恆美的條件（圖1-5與圖1-6）。與畢氏學說

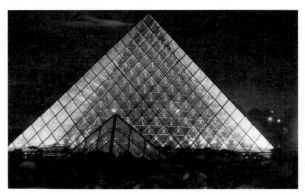

圖1-5│貝聿銘《玻璃金字塔》，巴黎羅浮宮的拿破崙廣場

圖1-6│亞伯斯《向方形致敬》

以感性直觀的方式所獲致的**美在形式和諧**的基本差異在於，柏拉圖認為美的本質不等於美的事物，強調美的本質不應從事物的感性形式上去尋找，而應透過理念去探尋。美的理念才是世間萬物之美的根源（圖1-7）。

　　柏拉圖的美學論點最重要的貢獻在於為早先畢氏以感性直觀的認識途徑開闢出另一條以理性辯證的認識方向，進而使得對探索美的思考方向由原先感性的直觀形式衍生出第二種理性的抽象思辨途徑。由此可知，柏拉圖在美學思想的發展上最重要的貢獻就在於其明確提出認識美有兩個階段與途徑，分別是感性與理性，並且強調用理性來認識美的重要作用。不過，柏拉圖的美學思想有個主要缺陷，那就是柏拉圖看不到感性與理性辯證統一關係，甚至將二者對立起來，不但把美的**理念**絕對化至一個獨立超然的存在，使它脫離了所有具體事物，並強調只有**美本身**才是獨一無二與永恆不變的，同時還自相矛盾地認

圖1-7｜《維那斯》200 BC~79，古羅馬時期，龐貝古城壁畫

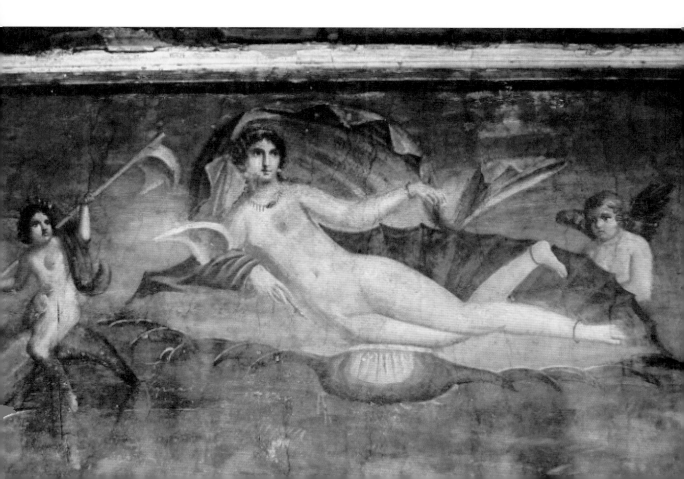

為具體事物可**分有理型的美**或是**純粹的美**，然而卻無法像理型的美一般恆久不變，因為世間一切具體事物的美都是相對的、變幻無常的。倘若永恆理型的美只是一種抽象的意識、虛設的存有，那麼這種絕對的虛無如何創造具體的美呢？

三、亞里斯多德的美學思想與古典主義美學思想的成熟

　　亞里斯多德的美學思想被視為西方古典主義美學思想的正宗，主要是建立在當代的詩和藝術（特別是悲劇）的基礎上。他的美學思想受到當時普及的藝術影響甚深，他的兩部權威著作《詩學》與《修辭學》，不但闡述希臘文藝的輝煌成就與美學思想，將希臘的美學思想發展至高峰，並且也成為後世歐洲文藝思想界，主要探討希臘文藝美學思想最重要的參考文獻。《詩學》不僅是一部包含處理詩的語言問題與特殊情節的專業性著述，同時也包含對美學概念的深入觀察與評述，亞里斯多德因而被認為是古希臘美學思想的集大成者。

圖1-8 ｜ 米開朗基羅《創造亞當》1510，拱頂裝飾畫，濕壁畫

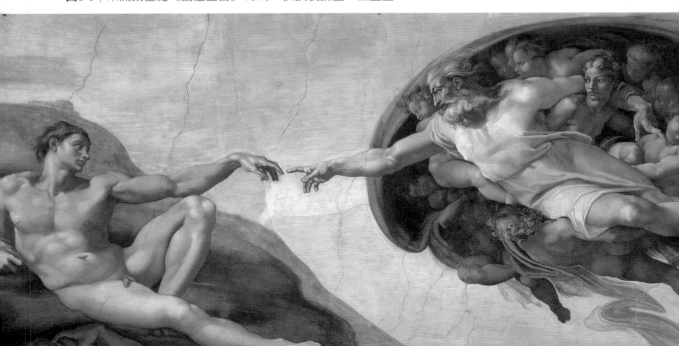

　　由於受到他的老師柏拉圖的影響，亞里斯多德的美學觀念有部分是承襲自畢達哥拉斯學派而來的，例如在《詩學》與《政治學》中，他就曾提到美倚賴於**秩序**(taxis)與**大小**(megethos)。[4]不過，亞里斯多德不僅單純吸納畢氏美在物體形式說的美學思想，而且還把這些判斷物體形式的美學標準帶進其提倡的**有機整體**文藝創作理論中，將畢氏的形式美學規範與價值判斷在他的《詩學》第7章中被充分的延伸運用。

　　亞里斯多德的文藝創作理論主要涵括**模仿**與**典型**兩個論述，這兩個論述互為表裡。他強調反映現實的手法就是模仿，對現實的模仿就是藝術的本質。為此，亞里斯多德提出了**四因說**，包括**材料因**、**形式因**、**動力因**，以及**目的因**，來進一步說明為何藝術家摹仿自然的活動就是一種創造活動。

　　藝術對現實的模仿非僅單純抄襲現實的表象，還須能揭示事物的內在本質與規律，並透過特殊、個別的事物來表現普遍性與必然性。這種**特殊與普遍的統一**、**客觀外在現象與主觀內在本質的統一**、**情節在內容與形式的統一**，以及**理性與感性的統一**，就是實踐藝術典型化的必要途徑。藝術經過理想化、典型化的手段，便能真實地反映現實，由此確切地建立藝術真實性的原則，藝術的真實性就會比現象世界的真實性更加真實。**典型化**既是通過個別事物表現一般常理，因此也就表現著藝術家對於生活的深刻認識和審美理想，典型形象的創造既是對現實生活進行集中概括的結果，也是鎔鑄藝術家理想形成的結晶。所以真正的藝術典型化總是包含著**理想**的成分，藝術的真實性和理想性是可以互相結合和統一的。[5]我們很清楚地認識到亞里斯多德的美學思想，企圖融合唯物主義與唯心主義，他的美學概念是建立於藝術概念之上，並體現於文藝理論之中。藝術必須以現實為基礎，並且必須改良，使之比一般的現實更美、更真實、更典型、更理想（圖1-8）。

之後，從西元4~13世紀，整個歐洲進入了所謂的黑暗時期，西方史學家也以**中古時期**來稱謂這一段長達近一千年的文明蠻荒時期。這時期的美學思想主要依附於當時維繫人類文明的基督教神學思想，無法獨立發展，因此此時期的美學思想事實上呈現停滯發展的狀態。

然而，從14世紀開始持續至整個16世紀，整個歐洲逐漸從文明的黑暗蠻荒邁向經濟、科技、文明與文藝的甦醒復興，史稱**文藝復興時期**。該時期最主要的哲學思想就是**自然哲學**，而當時最重要的文藝思想就是**人文主義**的興起，而美學思想便在人文主義思想的基礎上獲得新的發展（圖1-9）。

爾後，於17、18世紀出現的英國經驗主義主張**美感即快感**與**美就是美感**，是西方美學發展史上另一個重要的思維途徑。這一學說的理論根基在於一切知識來自感官經驗，肯定感性經

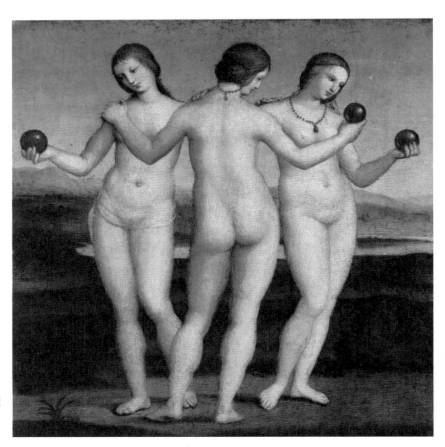

圖1-9 │ 拉斐爾《優雅三美神》1504~1505

驗是一切認識的最後根據，所以把研究美的重心轉移到對美感活動產生反應的生理學和心理學分析，形成**主觀唯心主義**。柏克(Bock, 1729~1797)和休謨(David Hume, 1711~1776)，這兩位經驗論學者同時又分別代表經驗論中的兩派觀點。休謨主張把洛克(John Locke, 1632~1704)提出的**內省經驗**加以絕對化，導致唯心主義經驗論的發展。柏克同樣依據洛克曾提到的**關於觀念來自外部經驗**的原則，力主唯物主義的經驗路線。這兩派經驗論的普遍特徵是以審美的感覺主義、心理反應為原則，去揭示美的源頭，把美的本質總結為主觀意識或審美感受，提出美是無利害、無概念的形式引起的愉快主張。[6]這派學說研究人類各種情慾本能與痛感快感，作為美感發展的生理與心理基礎。

至此，我們不難發現一個有趣但具爭議性的議題，那就是美的本質應以理性內容與目的論為界定定義的主軸，還是應以感性形式為主軸？事實上，這個問題自始就存在於西方美學的發展中。到了17、18世紀，在英國**經驗論**和歐洲大陸**理性論**兩大對立的美學思想論戰中，這個議題達至尖銳對峙的局面。理性論把美的本質放在目的論的範疇中去認識，主張美雖然是屬於感性認識，但它必須服膺其本質所規定的內在目的，甚至體現事物的內在邏輯聯繫與因果關係，以達到**完善**的概念，而這就是**理性美**的精義。對理性論的美學思想家而言，**儘管美以感性認識為主，但它的根源卻是理性的**。人之所以能夠認識美，是因為人具有先天的理性認識能力與概念，而外在事物自身的形式除了符合它自身本質的完滿性或完善性，還能符合人內在先天的理性概念，於是人就能判斷事物是否為美。

經驗論哲學家承認物質世界的客觀存在，在認識論中強調感覺的作用，否認所謂的先天理性觀念，因此提出人的一切知識皆來自感性經驗，美也是來自感性經驗。美以快感為基礎，即形成美感即快感的概念，事物中的感性形式是引起快感與不快感的主要因素，因此也是形成美與醜的真正本質。由於理性

論與經驗論在各自的闡述上皆過度偏執，因此，兩者反而都無法全面透徹地理解美的本質。

18世紀除了上述的兩大對立美學思想陣營外，17、18世紀在法國另一個對近代民主思潮影響甚鉅的就是啟蒙主義的興起。啟蒙主義思想除了延續文藝復興運動的內涵外，並且與17世紀法國古典主義文藝結合，催生了被稱為古典主義美學法典的布瓦洛(Nicolas Boileau-Despreaux, 1636~1711)所著述的《詩的藝術》，該專著成為古典主義文藝理論的美學權威著作，影響許多思想豐富深刻的啟蒙主義美學思想家。其中，對美學與文藝理論最具影響力的首推狄德羅(Diderot, 1713~1784)提出的美在關係說。

四、狄德羅的美在關係說

這個美學思想在西方美學史上是一個重要的新起點，成為西方美學史上第四個重要的思想途徑與理論學說。狄德羅的美學思想主要探討從存在物質的實在關係，包括結構關係、物與物之間關係、人與物的關係，以及從現實生活的特定情境關係來探索美的本質。他提出把現實美與理想美、藝術的真理性和典型性、藝術美感作用與道德教育作用等層面一併研究，因此他的美學思想是以唯物主義哲學為理論根據去理解美的本質問題，提出了**美在關係說**。

狄德羅給美的本質下的定義是**美是一切物體所共有的品質**，物體若有這個品質就美，物體若沒這個品質就不美。所以決定事物美與不美是因為事物具有這樣的品質，這種品質出現的多少，決定事物美的程度大小。狄德羅在此所言的**品質**就是**關係**，他認為只有關係的概念才能產生這樣的效力。他進而給美的本質定義為，一切本身有能力在我的悟性之中喚醒關係觀念的東西，稱為**外在於我的美**，而把喚醒這個觀念（本身）的性質，叫作**關係到我的美**。狄德羅的**美的本質**定義最有價值的

地方在於，它澄清了歷來美學研究中的核心矛盾。而這個矛盾的解除要歸功於狄德羅發現，對美的探索不能抽象孤立地單從主觀或客觀方面去觀察，而必須從事物內部各部分之間、事物與事物之間、客體與主體之間等多方面的相互關係上去認識美。離開了對象內在與物的種種關係，美的本質就會說不清楚，而任何對於美的本質所作的片面觀察與洞悉，最終都會失之偏執而不能達至真正的**完善**。

然而，狄德羅的這番論述仍有其侷限性。首先，狄德羅本人並未具體闡述**關係**的本質意義，僅單純地提出關係的概念，無法給美的關係提出**質**方面的規定性，因此不免流於寬鬆廣泛，這是此派美學思想失之偏頗的地方。其次，狄德羅對美的本質所下的定義（物體若有這個品質就美，物體若沒這個品質就不美），在實際客觀現象界裡反而充斥著許多因著有了該品質的條件而不美的例子。因此，狄德羅的美在關係說的定義，無法精確地解決美的本質的問題，也無法深入解釋美因個體感受的多變性以及群眾感受的多樣性，在內涵上所產生的差異性。

19世紀以前西方美學史上第五個重要的美學理論，當屬18世紀的德國古典主義唯心美學。這一派美學的兩位思想健將，一位是古典唯心主義美學的奠基人康德(Immanuel Kant, 1724~1804)，另一位是古典唯心主義美學的集大成者黑格爾(Hegel, 1770~1831)。

在上一段曾提到，17、18世紀西方美學思想發展由於受到**英國經驗主義**與**歐洲大陸理性**主義兩大立場鮮明對立的陣營之影響，美學在內容與形式、理性與感性，以及主觀與客觀一連串的矛盾觀點也因而尖銳化，以致於兩方都出現過度堅持某一派的意識形態，終究逐漸偏離原點而失去立場。因此如何將這些對立分裂的美學思想統整起來，成為近代美學的首要課題，在這方面努力最多的首推18世紀末19世紀初德國古典唯心主義美學思想家康德的思想貢獻。

五、康德的美學思想

　　德國古典唯心主義美學的創始人康德，宣稱是以先驗唯心主義去建立自己的哲學體系與美學思想。一般學術界常以1770年作為康德哲學思想開始轉變的分水嶺，他完整的三大先驗唯心主義思想鉅作於其後陸續發表，依照出版順序分別是《純粹理性批判》(1781)、《實踐理性批判》(1788)、《判斷力批判》(1790)。康德的美學思想主要出現在《判斷力批判》一書中，其書分為兩大部分，前部分的重心在於分析與辯證**審美判斷力批判**，如探討〈美學〉、〈美的分析〉等文。第二部分重心則放在分析與辯證**目的論的判斷力批判**，即研究**目的論**。其中在〈美的分析〉裡他致力於分析判斷一對象是否為美時，需要何種主觀能力，這種主觀能力就是康德所謂的**鑑賞判斷**或是**審美判斷**，運用先驗唯心主義去論述審美判斷力或鑑賞判斷力的先天與先驗性質。在目的論部分，康德論述有機體與自然界具有內在主觀的形式目的，對美學問題的探究主要致力於對**美**與**崇高**兩個論點的分析。

1-3　美學研究的對象與範圍 ₀₀₀

　　美學是一門具有哲學性質的科學，因此美學的方法論可被用來指導藝術理論的建構，而藝術理論的思想資料和研究結果又可大量回饋給美學，進而豐富美學的研究內容。由此可知，美學與藝術兩者常常交互影響、延伸和成長。美學所研究的對象與範圍不外乎有以下四種：

1.　美學是研究美的本質與理念內容的科學

　　這一派美學家以抽象思辨的方法來研究美學，並認為美學跟藝術的關係不大，強調美學是以研究美及其美自身的屬性為重心，極力要把美學與藝術理論分開，從而排斥對藝術的研究。這使美學脫離具體生動與豐富的審美經驗和藝術表現，陷入了一個空洞不切實際的抽象思考與神祕主義的色彩。

2.　美學主要是研究藝術一般規律的問題

　　此項研究的基本主張是「藝術是美學研究的最主要對象，美學研究的核心在於藝術中的一般理論問題」。這一派的美學思想只專注於探討藝術美如何被創造與傳達、藝術美的形式與內容、藝術美的欣賞與批評、藝術美的風格與個性、藝術的形象與典型，以及藝術美的種類與體裁等等有關藝術的內部規律。換言之，美學在這一派研究學者的眼中，就等同於藝術哲學與藝術理論。然而，持這種美學觀點的學者主要的缺點在於，他們基本上排除了人類審美的心理活動，以及限制了美學的探討對象和範圍。

3.　美學是以美感經驗為中心，研究美感的直覺性與人在美感活動過程中，其特殊生理機制與心理功能活動的表現之科學

　　此派美學家認為美感是由感知、想像、情感、理解，組合而成的綜合性能力。**感知**包括感覺和知覺，感覺是只能夠對

個別事物的屬性產生反應，而在感覺基礎上對外在種種現象事物做進一步歸納綜合的反應就是知覺。**想像**是在既有的知識經驗基礎上，進行變更、重組從而創立新的心理形象。**情感**是指人對客觀事物與主體之間，某種程度與關係的心理反應。**理解**是指在感性基礎上的理性認識，這種理性認識不是浮面的，而是內化的、深層的認識。另外，他們的美學思想由三個部分組成，美的哲學、審美心理學、藝術社會學，主要把藝術作為心理、社會和歷史分析的工具。由此他們肯定美感的社會功利性，建立在審美對象在當下引起主體特殊生理機制與心理功能這一論點上，從而建立美的客觀性與社會性反映之關聯，要想全面認識美感，就必須研究美感的生理基礎與心理功能。

4. 美學是研究審美關係的科學，以審美關係為中心，把美、審美和藝術三者結合起來

這一派的美學思想家認為美學要研究藝術，因為藝術是社會審美意識的集中表現，透過藝術能夠精確適切地反應不同世代、時期、民族、社會的審美情趣、審美心理、審美觀念，以及審美理想。同時，社會的審美意識一旦透過藝術表現出來，就會對人們的思想情感產生深刻的影響，進而推動人們進行更多更重要的社會變革。當然，這是審美意識巨大而無形的反作用力之呈現。

是以美學應以整個藝術世界為研究對象，研究各類藝術理論中的普遍性問題，對普遍性問題進行歸納和演繹。各類藝術理論應以藝術為研究對象，揭示各類藝術的獨特規範和執行手段，用以作為各種藝術創作指導，實踐推動藝術的發展。藝術理論包括文學理論、繪畫理論、音樂理論、舞蹈理論、戲劇理論、電影理論等等，如果美學研究排除對藝術理論的研究，則勢必會大幅降低審美意識的提昇。若美學無法藉由藝術來提昇審美意識，一來削弱審美意識在社會實踐的積極作用，二來美學也將在社會中失去作用、價值和地位。

1-4　美學、美感與美育 ∘∘∘

　　我國第一代著名的美學思想家朱光潛教授曾說，美感的對象指的是**物的形象**，而不是**物本身**。他認為物的形象是物在主體的知性、理性與感性交互作用下反映出來的結果，是參雜這人主觀思維的物。因此美感是客觀方面的某些事物、性質和形狀，可適合主體方面的意識型態，因而能夠交融在一起而成為一個完整形象的那種特質，換言之，美感的對象具有客觀性與主觀性統一的辯證要素。**物的形象**也就是朱光潛教授後來補述的**藝術形象**，以藝術形象取代物的形象來論述**主客觀統一**，是較為具體確定且不致過度抽象無法理解。另一位當代美學教授漢寶德先生也在其著作《談美感》一書提到，形式美重在感覺，內容美重在感動。因此，美可確切地說是存在於主體與客體，或藝術形象之間，一種審美關係或是鑑賞判斷（圖1-10）。

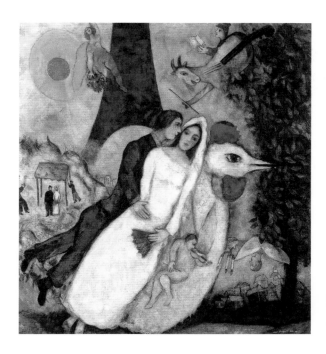

圖1-10｜夏卡爾《巴黎幸福新人》1938~1939，油畫

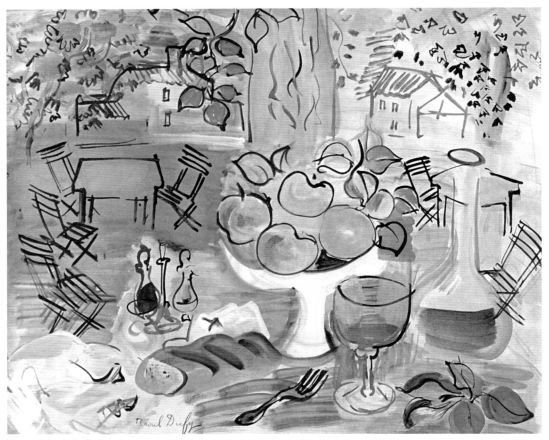

圖1-11 │ 杜飛《靜物》1928，水彩

　　由於藝術形象常常藉由文藝創作來表現，在文藝創作當中，藝術家的審美理想往往藉由藝術形象或審美對象透析出來，使得任何一件真正的藝術作品，能展現出具有審美價值的情境（圖1-11）。文藝作品作為審美和欣賞的對象，讓人們透過感覺、知覺、理解、情緒、想像和領悟等心理活動的交互作用，來掌握與理解藝術形象後，必會引起主體對美產生愉悅的感應與感受，因而使人受到情緒的洗滌與淨化，得到精神上的愉悅與昇華。若審美活動能持續，則必能培養理性感性兼具的審美觀念與優美高尚的審美情操，進而提高主體的審美能力，深化主體的藝術興致（圖1-12）。而審美中的情感既然是人對審美對象或藝術形象的主觀反應與體驗，因此審美對象或藝術

形象就必定會受到主體因素的影響與掌控，這就是藝術形象所蘊含的審美作用。由此可知，人們的審美活動，包括感知、想像、理解、情感諸因素交錯融合的鑑賞心理現象。

另外，當我們在進行美的哲學思考與探討審美鑑賞心理的同時，也必須兼顧藝術在美學研究中的社會層面，因為藝術的創作過程深受社會影響，而藝術社會學的主要研究方向在於，把藝術作為客觀存在的審美對象，並從中探討藝術美的一般規律與審美經驗，從而與美的豐富現象與複雜的審美心理活動息息相關。因此，我們不妨可參考美學家李澤厚給**美學**所訂的描述性定義——美學是以美感經驗為中心研究美和藝術的學科，以作為認識美學的基本思維。

西方美學思想長久以來不斷針對審美關係內的形式與內容、理性與感性、現實與抽象，以及共性與個性等二元角度進行論述與探討，這些美學論述無非希望釐清美的本質為何，並為美學建立一個完整完滿的學說理論，為人類生活在探尋與實踐美感的過程裡，逐步鋪陳出明確的方向。怎樣才能學好美學？首先需培養理論的思維能力，再來是啟發敏銳的審美鑑賞能力，因為學習美學，應當具備一定程度的學術文化史、心理學、社會學等等基本知識。此外，除了不斷吸收相關藝術知識理論外，還須努力培養自己擁有一顆豐富美麗與高度敏銳的感受力，去觀察、去聆聽、去體悟、去品味人生現象界裡中的興衰變化。愛美是人的天性，人需要外在美來讓世界認識他、欣賞他，人需要內在美來滿足自身的精神享受與性靈昇華。因此當我們聽一首音樂，欣賞一幅畫作，或閱讀一本文學作品

圖1-12｜布歇《造就羅丹的卡蜜兒》

時，其實就是在經歷一場美的鑑賞、美的陶冶和美的發現的審美歷程。假如能夠長期經驗藝術美的薰陶、啟發和培養，就能夠成為一個有藝術素養的人了。審美歷程的培養沒有捷徑，必須充分用審美的鑑賞心理功能多觀察、多聆聽、多思考、多書寫與多體驗。因為美感經驗告訴我們，當我們真正的從藝術品中感受到美的時候，會產生一種心領神會、物我感應、情景交融的自覺與自由的精神狀態，這種精神狀態正是藝術感受力、鑑賞判斷力的生發，若持之以恆，則便可獲得更精巧細膩的藝術鑑賞力，達成美育方面的自我實現。而對現實生活無動於衷、對周圍的人缺乏熱情感動的心、沉溺於物質生活的人，是很難學好美學的，更無法經歷美育方面自我提昇的過程。

反思議題

1. 您的美學思想與生活信仰有關係嗎？

2. 本書中所介紹的西方五大美學思想中，您比較欣賞哪位美學思想家的思想？

3. 美感的淬鍊與美學的認識有一定的因果關係嗎？

4. 請試著以您的觀點來反思陳述「美學」、「美感」、「美育」三者之間的順位。

註 釋 | Note

1. 朱光潛(1991)，《西方美學的源頭》，金楓出版，14頁。

2. 劉文譚(2006)，《西洋古代美學》，聯經出版，147頁。

3. 同註2，148頁。

4. 同註2，187頁。

5. 彭立勛(1988)，《西方美學名著引論》，木鐸出版，25頁。

6. 李澤厚(1985)，《美學百題》，丹青出版，20頁。

畢達哥拉斯
(學)(派)的美學觀念V.S.造形主義

畢達哥拉斯
▶▶▶

Aesthetics
and
Arts in Life

一、希臘美學思想的起源

古代歐洲美學思想大約始於西元前5、6世紀，由希臘哲學家開啟探討美學思想的先河，並持續至西元後3世紀。在這一段將近一千年的時間歷程中，希臘的哲學美學思想大致可分為二個時期。第一個時期稱作**希臘時期**(Hellenic Period)哲學思想，第二個階段稱作**希臘化的時期**(Hellenistic Period)哲學思想。希臘時期的哲學美學思想又可以進一步分為前後二個時期，分別是**上古時期**(The Archaic Period)和**古典時期**(The Classical Period)。希臘上古時期的美學產生於西元前6世紀至5世紀初，此時期的美學思想尚未出現有關藝術與美的一般性理論，只有對一些詩歌作品的美學零星觀點。[1]希臘古典時期則產生於西元前5世紀之後與西元前4世紀，此時期的希臘文化出現了一個登峰造極的空前盛況，稱為**伯里克里斯時代**(The time of

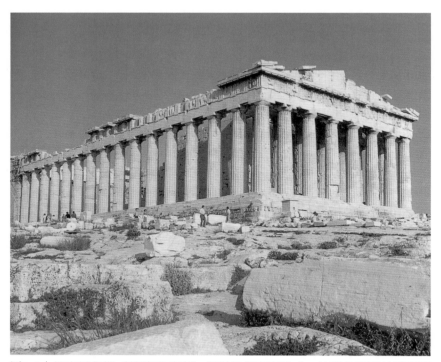

圖2-1｜伊克提努斯《帕德嫩神廟》採用的多立克柱式，柱溝數目與柱溝深度皆以數理邏輯中的正方形、畢氏三角形與圓形的概念計算而來，該神廟建築是以黃金分割比例建造的希臘著名建築

Pericles)。伯里克里斯時代被稱為希臘文化的古典時期，主要是因為在這個時期出現了無數的最成熟、最優秀、最具文化價值的藝術作品。這些藝術作品可分為兩個類型，第一種類型為**抒情藝術**，包含史詩、悲劇、散文、雄辯、詩歌、音樂和舞蹈，其中舞蹈形成抒情藝術的中心，並常與音樂和詩歌密切搭配。第二種類型為**造形藝術**，包含建築、雕刻、繪畫，三者中以建築為核心，雕刻與繪畫往往成為建築的重要附屬裝飾。

伯里克里斯時代被稱為是希臘文化的古典時期的另一原因，是因為**古典**這個詞彙在其本質上的涵義，代表了適度、節制、和諧、勻稱，以及各部分間的平衡等規範。在這個概念之下，由於西元前5世紀與4世紀的希臘文化具備了上述的各種特質與屬性，因此被視為古典的文化與藝術。在該時期問世的有關藝術的審美原則與文獻探討，不但成為當代藝術發展的方針，並成為後世歷代追求節制、和諧、勻稱、平衡等特質的古典主義的典範，其中以畢達哥拉斯及其建立的**畢達哥拉斯學派**，對美學思想與審美原則的貢獻，影響無遠弗屆。

二、畢達哥拉斯的生平簡介

畢達哥拉斯(Pythagoras, 570~469 BC)是古希臘著名的哲學家、數學家，以及天文學家和音樂理論家，約於西元前6世紀生於薩摩斯(Samos)島（今希臘東部小島），相當於孔子生活的年代。年輕時期曾遊學埃及，接觸過埃及人的數學思考以及宗教儀式，後來當波斯人入侵埃及，畢達哥拉斯前往巴比倫，在那裡學習了幾何學、天文學和算術等古代流傳下來的知識。大約在四十歲左右，他帶著母親和追隨者到義大利南部的克羅托(Croton)，在那裡建立一個融合宗教、政治、數學、哲學和自然科學合一的學術團體，後人稱之為**畢達哥拉斯學派**(Pythagorean)。這個學派繼承了畢達哥拉斯所建立的學術宗教成就，並至西元前5世紀與4世紀發揚光大。

　　畢達哥拉斯的信仰思想含有祕教的成分，致力追求靈魂如何脫離肉體的解脫之道(lysis)，他是第一位以**theoria**（**理論的觀照**或**愛智**，亦即**哲學**）的概念作為至高無上的**靈魂淨化**(katharsis)。並且將希臘文**愛**(philo)和**智慧**(sophos)結合起來，形成**哲學**(philosophos)一詞，意指**熱愛智慧**，是第一位以**愛智**作為哲學首要本質的哲學家。不過，此學派到了西元前440年開始沒落，雖然該團體表面解散了，但實際上其思想的影響力還是繼續存在。該學派的兩位享有盛名的嫡傳弟子，分別是菲絡勞斯(Philolaus)與阿爾基塔斯(Archytas)，繼承了畢達哥拉斯學派的學說主張，並對稍後的柏拉圖、亞里斯多德等人的思想理論產生了深刻的影響。

2-1　畢達哥拉斯學派的美學思想 ｡｡｡

一、和諧概念的意義

　　和諧從字源學的觀點與**調和**或**整合**同義，意思是指構成分子之間的**統一性**，所以最適合用來說明古典時期的希臘藝術所蘊含的美學思想。[2] 畢氏弟子菲絡勞斯曾說，不相似、不相關的事物，被參差不齊地安排在一起，必須是藉由和諧性緊緊地結合在一起。在當時，希臘哲學主要的研究重心是在自然現象上，因此畢達哥拉斯學派的成員大多是數學家、物理學家和天

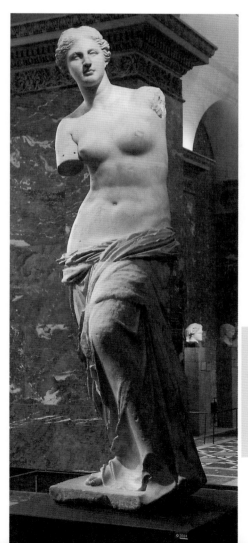

圖2-2｜米羅島《維納斯》(Venus de Milo)。介於西元前150年至100年間，是一尊以黃金分割比例創作的希臘著名雕塑。此雕像是以黃金分割比例完成的代表性雕塑之一，從維納斯的肚臍至頭頂的長度與肚臍至腳趾的長度比值，正是黃金分割比數1：1.618，而其頭頂至腳趾的長度與肚臍至腳趾的長度比值也是黃金比1.618：1

圖2-3 | 貝爾維德雷《阿波羅》。該雕像同樣是黃金分割比例的代表作之一，從阿波羅的肚臍至頭頂的長度與肚臍至腳趾的長度比值，正是黃金分割比數1：1.618

文學家，他們致力於當時的自然科學研究，目的是希望從自然界雜多紛沓的現象之中，找出統攝這些現象的原理或原因。正由於畢氏學派成員皆具有數學方面的學術背景，因此他們本然地直接從數學的角度去觀察研究自然，並總結出了一個定義，認為萬物最基本的元素就是**數**。數的原則駕馭著宇宙中的一切現象，並且是一切事物的原理，也正因如此，當他們探討美學的問題時，同樣從自然科學與數學的觀點去著手。這可從當時

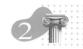

的希臘人非常推崇幾何形狀，包括圓形、三角形與正方形，並認為這些形狀具有完美形式的概念，看出數學與美學思想之間互為依歸的表裡關係。對於畢氏學派而言，最簡單的數學關係，足以決定形式的美。他們認為完美的三角形就是不等邊的畢氏直角三角形，其三邊恰為3：4：5的比數，並且把這樣的比值用於建築造型中，例如神殿的各個樑柱間的高度與間隔的計算，便是採用畢氏直角三角形的比例而建造起來的。

　　由此可知希臘美學強調的是一種規範性、客觀的形式美學，把美視為形象界的一種客觀屬性，並建立在以數目、度量為基礎的完美比例上，亦即以**數學的方式**來掌握由這些比例所產生的**和諧美**。同時，這些希臘藝術家們也相信，最偉大的古典藝術其所呈現出來的美，必會出現於**形式**、**比例**和**人的尺度**之中，因此是一種介於數學與有機形式之間的一種平衡且靜態的美。這種美所追求的是一種**單純性**的價值高於**富有性**價值的美學，也是一種追求身體與靈魂統一、形式與內容統一的和諧之美。[3]畢氏學派的美學原理，首重對比例、度量與數目的探究，以及由此產生的秩序和各部分之間的規律性，因此他們的美學思想，就是**美是和諧與比例**的美學思想，在古希臘普遍地被採納，被認為是古代美學的公理。其影響不但擴及至當時的造形藝術，同時還促使歷史上最早的音樂理論之誕生與音樂功能的建立，對稍後的亞里斯多德在**淨化論**的美學思想更有重要的啟發意義。

　　除此之外，畢達哥拉斯學派的學者還把**數**和**和諧**的觀念延伸至**天文學**的範疇中，相信宇宙也是以和諧的方式構成。和諧乃是宇宙的一種屬性，因而形成**宇宙和諧**的概念，並且根據這個假設去臆測整個宇宙會產生一種**球體的音樂**，也就是所謂的**天籟之音**，是一種肉耳聽不見的連續不斷的聲音。據此，他們進一步推論，整個世界的形狀也是規律且和諧的，並認為人體就像天體一般，受到**數**和**和諧**的統馭。由於**人有內在的和諧**，

所以當遇到外在和諧時，透過內部各部分間存在著適當的比例，便會有感而發，裡應外合，使得由和諧的方式所形成的靈魂也都是完美的。因此畢氏的和諧學說不僅為希臘造形藝術的審美基礎，也是音樂藝術的審美理念，更是身體與靈魂統一於和諧之美的美學思想。不過值得注意的是，畢達哥拉斯學派並未使用**美**這個名詞，卻用了**和諧**這個名詞來表示，因此想要辨認畢達哥拉斯學派美學的思想，只要觀察他們所使用的詞彙像是和諧、勻稱、適當的節奏、適度、節制和各部分間的平衡等名詞，窺出究竟。

二、美是和諧與比例在音樂中的本質與功能

畢氏學派同樣以比例、度量、數目的數學概念去探究音樂的和諧美。朱光潛教授在《西方美學史》闡述，畢達哥拉斯學派在音樂方面的美學思想，是從數學的觀點去研究音樂，發現聲音在質的方面之差異是由量（長短、高低、輕重／長度、高度、力度）方面的比例差異來決定。如果只有一個單純的聲音在量上前後無變化，就不能有和諧，要有和諧，就須在量的差異上呈現出適當的比例。

畢氏學派從數、數量、比例與和諧的角度，來審視音樂中美與和諧的關係，作出一個定論，即音樂的和諧是透過各種不同的音程（兩音之間的距離）來決定，以數學比例的概念在音響學中導出了三個和諧音程：完全八度、完全五度與完全四度。當兩段絃長的比例是

圖2-4｜畢達哥拉斯藉由不同的材質（例如鐘、玻璃杯、弦和管子等）製造聲音，且這些不同材質所製造出的簡單樂器分別標示不同的數字：4、6、8、9、12、16，結果證明產生他們所謂和諧的聲音

2：1時，會發出一個**八度**音程的聲音；當兩段絃長的比例是3：2時，則會發出一個**五度**音程的聲音；當兩段絃長的比例是4：3時，則會發出一個**四度**音程的聲音。由於畢達哥拉斯學派最早發現音樂**和諧音程**與數學比例之間的關係，藉著比例、度量與數目，解釋音程的發生原因，被認為是西方音樂史上第一個主張音樂是建立在數學比例基礎上的創始學派。畢世學派建立的音樂理論，成為後世音階調式理論的核心基礎。

朱光潛接著提到畢氏的門徒波伊克利特斯(Polyclitus)在《論規範》一書中轉述，畢氏學派認為音樂是對立因素的和諧的統一，把雜多導致統一，把不協調導致協調。另一位畢氏的弟子菲洛勞斯也提到，和諧是一種由許多複雜的元素所形成的統一，以及一種存在於不調和元素之間的一致。這二句話成為希臘哲學辯證思想與美學思想最早出現的文獻，也是稍後的文藝理論家所提及的**寓變化於整齊**和**在雜多中見整一**的思想淵源，而能夠決定事物之和諧的屬性便是事務的**規範**與**秩序**。

畢達哥拉斯學派除了主張音樂是建立在比例的基礎上，以數學的概念去探究音樂的和諧美之外，還提倡另一個重要的主張，那就是音樂具有作用於靈魂的能力。第一個主張論及到音樂的本質，而第二個主張則關係到音樂的功能。關於畢氏學派認為音樂能對靈魂產生效力的說法，主要起源於希臘宗教**奧爾甫斯元素**(The Orphic Element)的信念。奧爾甫斯是希臘當時盛行的一種祕教，而奧爾甫斯元素就是由音樂和舞蹈所形成，在奧爾甫斯祕教裡非常強調藝術的**淨化**作用。前述提及畢達哥拉斯的信仰當中曾受到祕教形式的影響，指的就是奧爾甫斯祕教形式。他們信仰靈魂因罪惡的緣故被囚禁於肉體中，當靈魂受到淨化後，便會獲得釋放，而這種淨化和自由乃是人生最富意義的目標。此目標為奧爾甫斯祕教所奉行，也是畢達哥拉斯學派的所提倡的藝術功效。畢氏學派甚至認為音樂比其他藝術更能淨化人的靈魂，他們觀察到，音樂不只具有導入好的或壞的**心境**(ethos)的心靈指導能力

(a psychagogic power)，更具有淨化靈魂的能力(a cathartic power)。依據亞里斯多色諾(Aristoxenus)的描述，他說**畢氏學派用藥物淨化身體，用音樂淨化靈魂**，畢氏學派自己也說**旋律是靈魂的肖像與性格的標記或表現**，後者幾乎可以被認為是歷史上最早的音樂詮釋。[4]

三、美是和諧比例與視覺藝術美在物體形式論美學思想的關係

如上文所述，希臘古典時期在藝術中出現的美學，是一種帶有規範的形式美學，這種美學思想是建立在以數學概念為基礎的**客觀的完美比例**信念之上，是在數目和度量的數理基礎上來把握比例的形式規範。因此，**美在物體形式論**便與畢達哥拉斯學派主張的**美是和諧與比例**相輔相成，成為西方最早出現的美學思想。在當時，希臘人普遍認為雕刻是最具代表性的藝術成就，因此從中體認到一個觀念，認為美出現在物體的造型上，是物體的一種屬性，而造型同樣是靠線條的比例和形體輪廓規則性的安排得來。換言之，希臘人相信美出現在物體的整體與各部分的平衡、對稱、變化、整齊等等比例的配合上，所以，一切按照數理的秩序所構成的形式都是美的。由此所產生的和諧概念就是受到畢達哥拉斯學派美是和諧與比例的思想所影響，畢達哥拉斯學派因此成為西方重形式的美學思想最早之創始學派。畢氏學派對數學比例的深刻研究，發現了影響後世無限深遠的**黃金分割比例**。黃金分割比例就是畢達哥拉斯學派發現的，我們可從當時的帕德嫩神廟建築與彩繪花瓶雕刻作品中，發現黃金比例的運用，更可從現代建築大師柯比意的作品中看到黃金比例的巧妙安排。

圖2-5｜以黃金分割比例原則製作的藝術品。古希臘的彩繪花瓶就和其建築一樣，具有幾何學的比例。abc的花瓶樣式是依據底與高成1：1的方形原理，d乃是依據高與底形成1.618：1的關係所致 [5]

2-2 造形藝術的起點始於希臘古典時期 ○○○

希臘古典時期的藝術家（建築家、雕刻家、畫家）及其藝術論文已經清楚記載有關**勻稱定律、藝術規範**等審美的原則，每一種藝術都被公認存有一種規範，每種規範都具有數學特性。

圖**2-6**｜希臘神殿內列柱的高度與佈置，是依照畢氏定理的三角形，其各邊3：4：5之比例 [6]

一、希臘古典時期的規範

如上所述，希臘古典時期的造形藝術家們，普遍認為各種具有**形式美**的藝術皆是由具有數學特性的**規範**(kanon)所產生，他們認為規範的名詞也同樣來自於畢達哥拉斯學派，並且是當時的藝術家必須遵從的形式。正如希臘的音樂家透過比例、度量與數目建立起音樂的尺度(nomos)，希臘的造形藝術家們透過比例、度量與數目建立起造形藝術的規範或尺度。

在當時，建築師是希臘所有藝術家中最先建立規範性形式的人，而這種規範性形式的普及主要得力於波伊克利特斯的倡導。建築師把規範性的形式用到神殿建築上，每一座希臘神殿中，儘管沒有兩個希臘神殿是相同的，每一個細部都有適當的比例，相關的著述有建築家西利納斯(Silenus)的《論多立安的勻稱》(On Dorian Symmetry)。羅馬建築家威特羅維阿斯(Vitruvius)也說，構造端賴勻稱，建築家應嚴格遵守其法則，勻稱乃透過比例被創造出來。一個建築的比例，我們將之稱為計算關係於它的部分和全體。[7]

　　另外，雕刻的規範也是數學的，並且也依賴固定的比例。威氏提出，大自然設計人體，從下巴到額頭的上部和髮根，頭顱應當等於身長的十分之一。他以數學的比例去確定人體的各個部分的這一規範，嚴格地被希臘古典時期的雕刻家們遵守著。[8]

二、比例的特性、形式功能與相對應的特色

　　比例的原始概念源自許多生物的有機型態，當比例被應用於造形藝術上作為審美規律時，則具有兩個特性：第一個是圖像內各部位的相對視覺比例，第二個是在整體構圖形態內，各圖像間的相對視覺比例。無論哪一種比例關係，均須考慮線條對線條、形狀對形狀、色彩對色彩等設計元素之特質，來達到審美比例的展示效果。

　　由比例的概念所衍生出來的形式功能與特色也有二種：第一種是能夠表現對稱、對比、均衡、調和、漸層等審美規律，第二種是能夠反映出遠近、大小、高低、寬窄、厚薄等對比的特性。第一種形式功能的特色強調整體性的穩定與平衡的關係，第二種則強調個體與整體的群己相對關係。若兩個物體在比例上不符合視覺習慣，通常就是一件失去比例原理的失衡作品。

三、黃金分割比例的定義

　　黃金比的研究同樣是畢達哥拉斯所提出的觀念，它的定義是：假設AB是一線段，今將線段AB分割成兩段，使得短段：長段＝長段：全段，線段經過黃金分割後所形成的短段／長段比值關係是0.382：0.618。若將長段與短段的數值比位置對換，形成長段：短段＝0.618：0.382的比值關係時，其商數數值即為1.618。1.618就是所謂的**黃金數**，而0.618：0.382的比例關係稱之為**黃金比例**(Golden Ratio)，這種切割方式則稱**黃金分**

割。希臘所有的建築與雕刻皆是依照相同的黃金分割比例被建造起來，尤以帕德嫩神廟最為人熟知。其他世界知名建築例如埃及金字塔、印度泰姬瑪哈陵、巴黎艾菲爾鐵塔等偉大建築，都可找到黃金比例在建築上的運用。歷史上知名畫家與畫派構圖也常用黃金分割法來創作繪畫，而黃金分割比例運用在當今的攝影構圖上，所形成的**井字形構圖**或**三分法構圖**也是常見的一種攝影構圖手法。我們常在攝影或拍照時，常用到天空三分之一、地面三分之二，或天空三分之二、地面三分之一的構圖方式，或者在景框中根據黃金分割線來找出四個焦點，實際上就是黃金分割的構圖方式，只要將主體置於焦點上，就能使照片產生黃金比例的和諧感。當代美國學者歐克·法郎克(Frank A. Lone)曾進行一項實驗計畫，他發現在接受他測試的65位婦女中，頭頂到肚臍與肚臍到腳底間的比例，比值正好是1：1.618。人體比例正好符合黃金比例，令人無法不得不佩服宇宙間偉大奧妙的自然法則。[9]

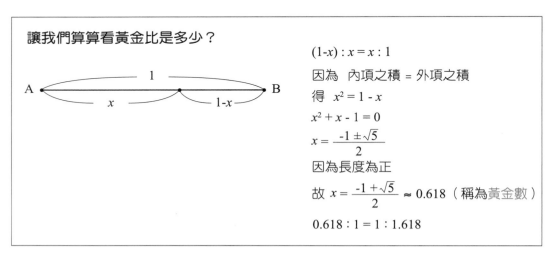

讓我們算算看黃金比是多少？

$(1-x) : x = x : 1$

因為 內項之積 = 外項之積

得 $x^2 = 1 - x$

$x^2 + x - 1 = 0$

$x = \dfrac{-1 \pm \sqrt{5}}{2}$

因為長度為正

故 $x = \dfrac{-1 + \sqrt{5}}{2} \approx 0.618$ （稱為黃金數）

$0.618 : 1 = 1 : 1.618$

圖2-7 | 黃金分割比例的計算

a.此線段之短段CB：長段AC，其比值等於長段AC：整段AB，皆為1：1.618（相當於費波納契數列中的5：8），這就是黃金分割線段

b.依黃金分割線段中的長段AC為底邊，可順利找出正方形。再以圓規定點於正方形的中心點，並以正方形右上角的距離為半徑，所畫出來的圓弧即可做出黃金矩形

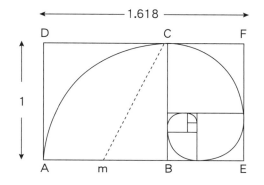

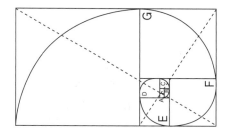

c.此圖與下圖為黃金分割比例所形成的正方形、黃金矩形、直角三角形與螺旋曲線之相關性

d.螺旋曲線是由正方形的內角為圓的中心點，並以邊長為半徑，所得出的弧形。若以此方法連續重複下去，螺旋曲線自然會不斷產生，虛線的部分表示該黃金矩形內所有的長方形，無論是橫向或直向的長方形，皆被同一虛線平分切過

e.從以上各圖顯示，我們不難得知為何鸚鵡螺的螺旋形狀具有黃金比例於其中

f.達文西從鸚鵡螺旋的概念裡汲取靈感，為羅馬梵蒂岡博物館設計的對數螺旋樓梯

g.在景框中，依黃金矩形比例所產生的「井字形構圖」與四個黃金分割點，只要將主體置於焦點上，就能使照片產生黃金比例的和諧感

g1.天空三分之二，地面三分之一，太陽的位置接近黃金分割點

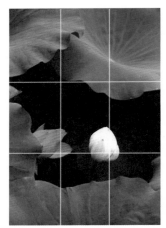

g2.井字型構圖內兩朵荷花的位置正位於黃金分割點上

圖2-8 │ 黃金分割、黃金矩形與黃金螺線

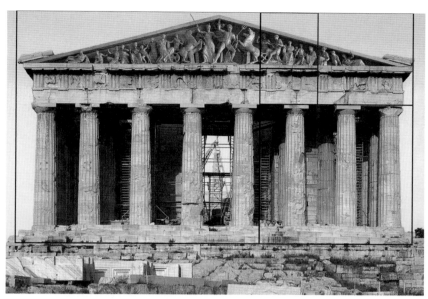

圖2-9 │ 希臘雅典帕德嫩神廟是以黃金比例建造而成的

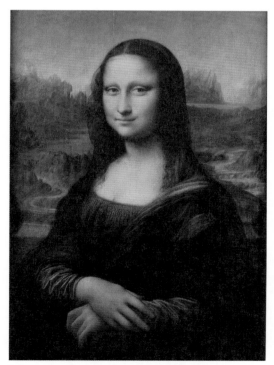

圖2-10 │ 以黃金分割比例完成的繪畫作品

a.達文西《蒙娜麗莎的微笑》1503~1515

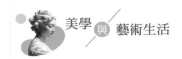

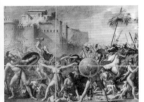

b.新古典主義 傑克‧路易斯‧大衛《薩賓的女人》1799

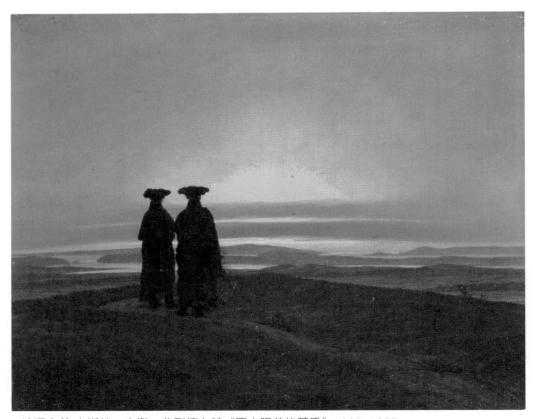

c.浪漫主義 卡斯帕‧大衛‧弗列德力赫《兩人眼前的黃昏》1830~1835

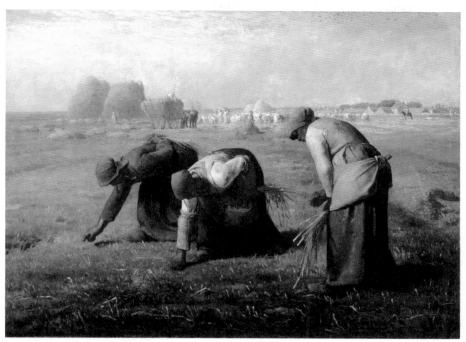

d.寫實主義 米勒《拾穗》1857

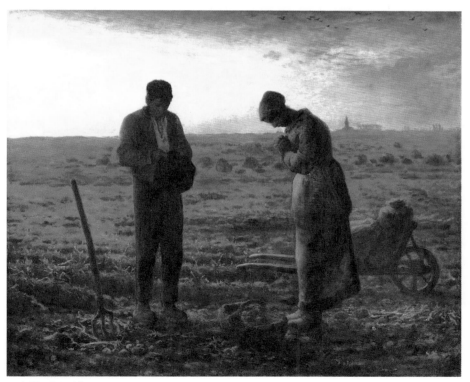

e.米勒《晚禱》1857~1859

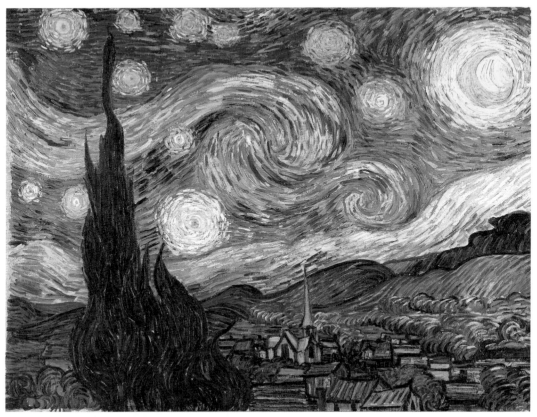

f.後印象主義 梵谷《星夜》1888

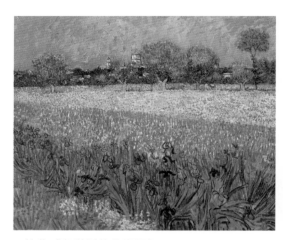

g.梵谷《有鳶尾花的麥田》1888

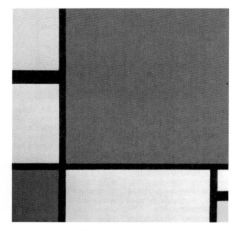

h.冷抽象主義 蒙德里安《紅黃藍構成》
1930

i.熱抽象主義 康丁斯基《構成第八號》1923

2-3　如何欣賞形式美 ○○○

　　在客觀世界裡，好聽好看的東西實在多得不勝枚舉，我們對於自然界的花朵、垂柳、靜夜疏星、霞光雲影、潺潺流水、雄渾松濤、小溪曲澗、嬌鶯嫩柳等具有自然美的審美現象，以及繪畫、雕刻、音樂等具有藝術美的審美作品時，常常在人心中撩起審美體驗，淨化人的心思，提昇人的情操。換言之，無論是自然表象或是藝術形象，人們無時無刻不在進行美感的體驗，累積審美的經驗，這主要是因為嚮往美是人類的天性。依照康德(Immanuel Kant, 1724~1804)的看法，審美經驗或美感體驗是人們透過主體自身的認識能力及其功能，以及這些自然現象或藝術形象以其形式喚起人們對美感的注意，因此可直接以形式美來看待它們。自然界呈現的各類自然形式，絕大多數具有以下五項特徵，這五項特徵也順理成章成為藝術創作者應用於藝術中的創作要素。

　　藝術的五大創作要素是：

1.　線條(Line)
2.　形狀(Shape)
3.　紋理／質感(Texture)
4.　空間(Space)
5.　色彩(Color)

　　這些創作要素或稱形式元素可透過十種審美規律的表現手段來呈現形式美的美感特質，這十種審美規律的表現手段分別是比例、漸層、對稱、均衡、調和、對比、反覆、節奏／律動、統一、單純／簡約，其中最重要的審美規律就是比例，是其餘的審美規律得以因運而生的核心規律。這十大審美規律中是畢達哥拉斯學派的**美在物體形式論**的美學思想中，最重要的十個審美規律，也是本文一開始提到後世**古典主義**奉為圭臬的典範。

一、比例Proportion

　　在同一結構之內，部分與部分之間，或部分與整體之間的關係。無論哪一種比例關係，均須考慮與數量相關的條件，例如長短、大小、遠近、粗細、厚薄、濃淡、輕重等，在合乎一定數量關係與審美比例的原則下，即可產生優美的視覺感受。希臘哲學家畢達哥拉斯將美視為固定的數理關係，進而推論出最美的比例是1：1.618，即為著名的黃金比例。

二、漸層Gradation

　　可用漸層的審美規律來呈現的創作屬性有五種，分別是形狀、音量、色彩、速度／節奏、空間／距離。將這五種屬性以反覆的原理加以規律的漸次變化來呈現，就會帶給人生動輕快的感受，無論是音量的漸強或漸弱、速度的漸快或漸慢、距離的漸遠或漸近，和形狀的漸大或漸小，色彩由濃到淡，光線由明至暗，皆為漸層原理的運用。

三、對稱Symmetry

　　對稱由此依其屬性分為點對稱與軸對稱二種。**點對稱**又稱為**放射對稱**或**旋轉對稱**，是指以一點為中心做迴轉排列時，所形成的放射狀對稱圖形。**軸對稱**又稱**線對稱**，是指在視覺畫面中假想一條軸線，在假想軸的兩端分別放置完全相同的形體，即成對稱的形式，若假想軸為垂直線，則為**左右對稱**；若假想軸為水平線，則為**上下對稱**，也有上下左右均呈現對稱狀態的情形。對稱在各種視覺形式中，最能予人平穩、莊重的感受，有時雖然不免單調，但對於人類的

圖2-11｜雷昂‧巴蒂斯塔‧阿爾貝蒂《佛羅倫斯福音聖母教堂》1470，以古典樣式的幾何圖形與對稱手法建造而成

情感頗具穩定作用。於建築物中、室內布置上亦常可見到對稱形式的出現。自然界中的雪花晶體、花瓣的左右對稱或放射對稱、人類的五官、動物的四肢，乃至於人為的金字塔、萬神殿等建築物，均為對稱原理的基礎法則。

四、均衡Balance

在畫面中，假想軸兩旁分別呈現型態不同，但質量卻相似的事物，因此在視覺感受上，產生均衡的效果。相較於對稱，均衡更具有變化，給人活潑、動態的感覺。有些藝術批評家把均衡分為二種，一是**對稱式的均衡**，也就是所謂的**對稱**。第二種稱作**非對稱平衡**，它是在作品的質感、造型、材料等元素的組合上，藉由相同之間的大小、遠近等關係的調和，產生一種**在質量上的均衡**，這類型的均衡在結構與佈局上比第一種對稱式的均衡更富彈性。

五、調和Harmony

將性質相近的事物安排在一起，使其能夠呈現出性質勻稱、質感穩定、且整體方面具有和諧感覺的氣氛。這些性質類似的元素，例如形體、色調，或音質，不一定完全相同，卻有相近的屬性。在組合之後，儘管彼此間有些差異，但整體而言，仍能呈現出令人感到融合協調的氣氛。

調和的審美規律常見於建築物的結構造型，與周遭景物在協調性關係的互動影響上，以及室內空間設計、工藝品的製作擺設、繪畫風格等，在五大創作要素（線條、形狀、色彩、質感、空間）的安排配搭上。例如法蘭瓷推出的一系列以植物花卉元素作為圖案造型的茶具中，茶壺本身與茶杯在線條、形狀、材質、色彩比例的斟酌上是否恰當穩定，還是差異突兀不相稱，這就是調和審美規律的功能。

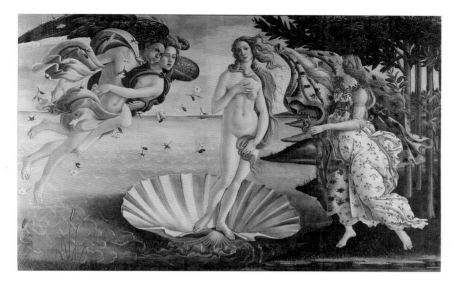

圖2-12｜波提切利《維納斯的誕生》1480，多樣中的統一與和諧

六、對比Contrast

對比又稱為**對照**，其安排方式與調和相反，是將兩種性質完全相反的構成要素並置一處，企圖達到兩者之間互相抗衡的緊張狀態。形狀、色彩、質感、方向、光線等，均可形成或大或小、或濃或淡、或粗或細、或快或慢、或明或暗的對比效果。對比在應用上的意義，在於突顯兩者或兩者以上元素之間的不同，或是區分群己，強調賓主的關係，將性質相反的事物安排在一起，企圖達到互相抗衡的狀態。對比是各種藝術類別中，最容易也最常使用的表現手段之一。[10]

七、反覆Repetition

將同樣的創作要素所產生的造型，重複安排放置，並以固定的秩序性展開，令人產生單純、規律的感受。由於這些形狀或色彩性質全無改變，僅是量的增加，是以彼此之間並無主從的關係。音樂中反覆出現的旋律、舞蹈中反覆出現的動作、詩歌中反覆出現的單字或句子。建築中最常運用反覆的審美規律是出現在迴廊、立面造型、列柱等等。例如帕德嫩神廟的列柱

造型，無論是形狀、大小、粗細均相同，且以同等間隔安排，因此是反覆原理運用的典型範例。時間藝術如音樂、舞蹈、電影若出現重複的旋律、節奏、和聲、主題、動作、畫面等，通常具有統一結構、加強印象、暗示主題訴求等意義。

八、節奏／律動Rhythm

在藝術的審美鑑賞上，**節奏**又被稱為**律動**或**韻律**，是指將畫面中的構成元素，以相似的比例反覆出現，進行週期性的錯綜變化，呈現出一種高低起伏、抑揚頓挫、又不失和諧統一和富有秩序的律動美。例如，如波浪般起伏的草原，山峻上一層層由等高線產生的梯田畫面，便是詮釋律動美的絕佳範例。

律動分有交替式律動與漸進式律動二種型態，大自然界中的一種基本現象，像是四季變化的循環，每一天的日升日落，每一個月的潮汐變化，甚至像是宇宙星體的運行，都具有規律的特質。在律動變化中，相同的元素會在一個規律的狀態中重複與交替出現，出現在設計或是繪畫中，這樣的狀態歸類為**交替性的律動**，交替性律動是重複連續相同的圖案或形狀，所造成具有規律性的組合。**漸進性律動**則藉由某些元素的規律化的連續改變而形成，這些變化的元素包含形狀的大小、顏色的輕重、質感的漸變。在我們的生活當中，對於漸進式的律動是相當熟悉的，例如站在某一座大廈前向上仰望，看到大廈的窗戶朝大廈頂端逐漸變小，一般人都會認為這是透視所造成的視覺效果，不過，這效果也是屬於一種漸進性的律動。鐵道橋面上的鋼柱一道道的矗立重複，但越遠則越因視覺角度關係而越小，除了反覆的結構外，視覺焦點成了漸進性律動的關鍵。

節奏的形式於音樂領域中最常發現，但於詩歌、舞蹈中也常見其應用。在美術作品中，透過形狀、色彩、線條的交替變化，也能在視覺上產生波動的運動感，隨而引發心理上或輕

快、或激昂、或緩慢、或跳躍的情緒。20世紀的**歐普藝術**(Op Art)即以嚴謹的科學設計，將色彩、線條、圖案做不斷的排列組合，呈現出一種繁複的對稱美，以及一種富有秩序的律動美。

九、統一Unity

　　統一含有**整理**、**綜合**的意思，將這些原互不相從屬的元素，統整為一件具備特殊美感的藝術作品。藝術批評者在審視觀察一件作品時，不是僅單純地對單一的形式或元素作出批判或剖析，也會對整體性的好壞優劣，提出鑒察與剖析，作為作品優劣好壞的結果判斷。若是作品的統一性與完整度沒達到一定的標準，即使一些細部做得再完美、評價再高，這些優勢反而會成為不協調的阻力。另外，值得一提的是，單一的元素或形式是否能成為作品中的必要因素，以及它在作品中的意義與價值，都需要從整體性來作評估。所以統一或統調的意義，除了必須為作品中的各項原素作適當的調整與安置外，也必須審視他們在作品中的地位，使作品看起來更有機性與整體性。[11]

十、單純Simplicity

　　以簡單的形式來表達內容，省略了多餘的陪襯與裝飾，將內容以單純的形式呈現出來，進入一種形而上的藝術美學，可能形成一種時尚潮流，或是一種文化特色。無論是東方的返璞歸真，還是西方的簡練素淨，皆為單純原理的運用。

　　形式是否等於形式美呢？答案是否定的。雖然形式元素是客觀物質固有的自然屬性，而且又遠在人類有歷史之前就已存在，但那時候只有形式，還沒有形式美。形式之所以能成為一種特殊的審美對象，乃在於人類有了初步的社會雛型與文化之後，形式從純粹的自然現象轉入了人類的社會現象，才漸漸進入人類的審美領域。

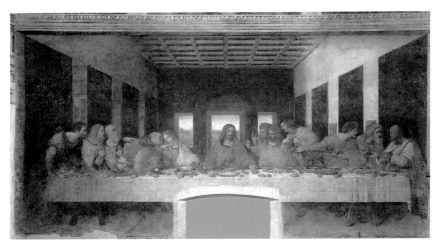

圖2-13 │ 達文西《最後的晚餐》1495~1498，多樣中的統一與和諧

　　有關形式美的起源，西方學者在探討原始藝術的論述中曾具體指出，原始民族用動物身上的皮毛、腳爪、牙齒來裝飾，並非出自對於這些物件所呈現的色彩或線條感興趣，而是想把這些物件當作勇敢有力與靈巧的象徵記號。這些具有象徵性質的裝飾紀念品，反映出一種特殊的功利性心理因素，代表配戴者所具有的特質、才能和願望。之後，也正是這些代表性的象徵性記號，才逐漸地引起審美的意識活動與感覺。這裡所要強調的是，原始民族起先並沒察覺美感是何物，直至**狩獵的勝利品開始以它的樣子引起愉快的感覺**，並且有意地想到它所裝飾的持有人的力量或靈巧無關的時候，才成為審美快感的對象，其顏色和形狀開始具有巨大和獨立的意義。由此得知，形式美來源於社會實踐與一定的社會生活內容，與特殊的審美心理結構有直接關係。

　　藝術源自於生活內容，要將生活中的內容表現於具有美感的圖像、雕像，或任何具有意象的作品，藉助形式來傳達是一個非常重要的途徑。客觀世界的任何事物都是內容與形式的統一，脫離內容的形式，或脫離形式的內容都是不可能存在的，幾乎所有藝術家與美學家都會認同內容與形式之間的互動關係。形式的表現，使藝術品被呈現時，欣賞者可藉由某些形式

規律或形式模式來感受藝術品所傳達的美。當我們在欣賞一幅畫時，我們可從其構圖、比例、造型、透視、明暗、平衡感、統一感來鑑賞該作品，同樣的，其他的藝術作品也可以使用相關的形式元素與規律來鑑賞。

反思議題

1. 在您的生活裡，是否有接觸過任何以黃金比例概念製造的產品、藝術品、影音文學作品、餐飲、服飾等等的經驗？

2. 請在您的生活中舉出您認為最美的體驗經歷，並試著從「線條」、「形狀」、「質感」、「色彩」、「空間」五大創作要素的角度來說明與賞析。

3. 請在您的生活中舉出您認為最美的體驗經歷，並試著從「比例」、「漸層」、「對比」、「反覆」、「對稱」、「漸層」、「節奏／律動」、「統一」、「均衡」、「調和」、「單純」十大創作要素的角度來說明與賞析。

4. 請舉出您認為最美的體驗經歷，並以五大創作要素結合十大創作要素來描述說明那份美的體驗。

註 釋 | Note

1. 劉文譚(2006)，《西洋古代美學》，聯經出版，15頁。
2. 同註1，108頁。
3. 同註1，101頁。
4. 同註1，111頁。
5. 同註1，84頁。
6. 同註1，79頁。
7. 同註1，74頁。
8. 同註1，81頁。
9. 苟彩煥等(2012)，《多元藝術鑑賞》，新文京出版，44~46頁。
10. 邢益玲(2008)，《藝術與人生》，新文京出版，35頁。
11. 曾肅良(2008)，《藝術概論》，三藝文化，79頁。

柏拉圖
美 是理型說V.S.抽象藝術

柏拉圖
▶▶▶

Aesthetics
and
Arts in Life

柏拉圖(Plato, 427~347 BC)出身於雅典的貴族階級，是古希臘著名的哲學家和美學思想家。二十歲那年，以蘇格拉底為師，在蘇格拉底門下求學，求學生涯從西元前407年至西元前399年，長達八年之久，直到蘇格拉底被當權者處死為止。之後三年，柏拉圖遊歷埃及，考察學習到埃及的人文制度與天文學，於西元前396年回到雅典，開始著手著述《對話錄》，此時的柏拉圖已三十一歲。到了西元前388年，柏拉圖再度出遊，造訪的地點是今天的義大利。由於得罪了西西里島塞拉庫薩國王，因而被賣為奴隸，後來被朋友贖回。之後，他再度回到雅典，於是在那裡建立了流傳千古的雅典學院，此時的柏拉圖已屆四十歲了。

在西方哲學史上，從來沒有一位哲學家比柏拉圖的思想體系更加精深淵博，而造成的影響更加深遠廣被。他是形上學家、邏輯學家、倫理學大師，更是第一位把美學提昇至哲學思想層次的哲學大師。在哲學上，柏拉圖集合古希臘哲學思想之長處，例如畢達哥拉斯學派的數理思想，和蘇格拉底的辯證法與倫理學，寫成歐洲哲學史上首次以辯證唯心主義來討論**美是什麼**的重要思想論述，他也因此被視為西方哲學史上第一位建立客觀唯心體系的創始人。

何謂客觀唯心主義？客觀唯心主義是唯心主義哲學兩種基本思想形式其中的一種，另一種是主觀唯心主義。**唯心主義哲學**主張精神是世界的本體，是第一性的，物質是精神的產物，是第二性的，也就是說，物質倚靠意識而存在。**客觀唯心主義**認為某種客觀的精神或原則，是先於物質世界並獨立於物質世界而存在的本體，而物質世界（或現象世界）只不過是這種客觀精神或原則的表象或表現。客觀唯心主義既然認定客觀世界獨立於人的意識之外，並且主張世界的根源有一個精神本體，則這個精神本體必存在於客觀世界本身，而且必定帶有規律的原則。換言之，客觀唯心主義認為在自然界、社會與人的意識

之外，獨立存在著某種客觀精神，這個客觀精神是世界的本源，現象界中的一切客觀存在都是理念所分有或分享出來的，亦即，宇宙世間一切事物都是它的產物。這個**精神本體**用柏拉圖自己的語彙就是**形上實體**(eidos, forms)的意思。柏拉圖是西方美學史上第一位發現了這個客觀唯心主義原理的思想家，並主張以精神本體作為建立**美是理型說**或**美是理式說**的核心思想，不但強調**理型**是萬物的根源，而且也是永恆之美的本質。

傅偉勳教授曾在其著述《西洋哲學史》指出，在西方哲學史上，論體系之廣大悉被，論思想之雄偉精深，只有亞里斯多德(Aristotle, 384~322 BC)、康德(Immanuel Kant, 1724~1804)與黑格爾(G. W. F. Hegel, 1770~1831)三家差可比擬，然而他們三家在思想上都不能脫離柏拉圖哲學的深遠影響。[1]柏拉圖是亞里斯多德的老師，儘管師徒二人在哲學與美學的探討方向上有著天壤之別，不可否認的是亞里斯多德後來形成的思想學說，無一不是從柏拉圖的哲學殿堂中延伸出來的。而18世紀末德國古典唯心主義美學思想的創始人康德，同樣承襲了柏拉圖**美是理型說**的理論路線。

康德哲學的基本觀點為同時接受**人的意識**及其之外的**客觀世界**，這個客觀世界，以康德自己的說法來描述，就是其所謂的**物自體**的世界，這個物自體的世界是超乎經驗、先於經驗之外的。人要認識世界，必須藉助其本身先天的、內在的、有條理的理性與認識形式，與後天的、外在的感性材料結合而成，才有可能達成。他肯定人類知識從經驗中獲得，卻不認為一切來自於經驗。知識產生的條件不在於感覺經驗的實際內容（質料），而是一種理性的建構能力（形式），知識要由理性的主動創發作用，才能將混雜的經驗表象，建構為一套先然的（先驗的）認知。康德在其《純粹理性批判》一書主要探討的就是此**先驗的唯心主義**哲學思想，他也公開稱呼自己的哲學思想為先驗唯心主義。

　　黑格爾同樣接受了柏拉圖**美是理型說**的思想路線，作為自我運動、自我認識的辨證發展過程的基本前提。他認為，在自然界和人類社會出現以前，就有一種精神的實體存在，這種精神實體不是人或人類的精神，而是客觀獨立存在的某種**宇宙精神**，[2]黑格爾稱呼這種宇宙精神為**絕對精神**或是**絕對理念**。在美學思想的領域裡，黑格爾藉由絕對理念的唯心主義哲學觀點，提出了**美是理念的感性顯現**之美學論述，並也在其《美學》一書中提到：「柏拉圖是對哲學研究提出更多深刻要求的人，他要求哲學應該認識的不是對象（事物）的特殊性，而是它們的普遍性、它們的類性、它們的自在自為的本體。」由上可知要認識柏拉圖的美學思想必須從其所提出的**理型**著手，其對**美的本質**與**美的普遍性**問題之研究的確具有推波助瀾之功。

　　另外，柏拉圖在西方哲學史上的原創貢獻還包括了開啟二**元論世界觀**(Die dualistische Weltanschauung)辯證思想的先河，此二元論世界觀構成了歐洲兩千餘年以來西方思想的根本型態與架構，無論是本體與表象、普遍與特殊、理性與感性、靈魂與肉體，乃至於康德提出的先驗與經驗等等思想，皆可發現二元論的基礎思維型態。[3]

3-1　美是理型說的歷史價值及其具體特徵 ○○○

　　柏拉圖(Plato, 427-347 B. C.)是古希臘黃金古典時期雅典哲學家。四十歲那年在雅典創立柏拉圖學院(Platonic Academy, 387 B. C.)的當時，便針對**美是什麼**篤定地提出**美是理型說**，美是理型說有時也被稱為**美是理式說**或**美是理性說**。

　　柏拉圖的《文藝對話集》累計共有四十篇，儘管沒有整理出系統性的審美理論，而且對藝術抱持的態度也偏向消極，然而這些篇章裡的確論及了所有美學的問題，有不少關於美的本質、美感問題，以及美對文藝與文藝對現實的關係等著述。其中〈大希庇阿斯〉是柏拉圖早年寫成的一篇專門討論**美是什麼**的對話篇，同時也被認為是現今西方第一篇有系統的討論美是什麼的著作。對話的雙方分別是希庇阿斯與蘇格拉底，主要的論點在揭示美的事物與美的本質有何不同。在裡頭，蘇格拉底批判了希庇阿斯把美的事物和美的本質混為一談，並提出**什麼是美的東西**與**美是什麼**是兩個根本不同的議題，後者指的就是**美本身**。除了〈大希庇阿斯〉之外，《對話集》談論到美學的文章還包括了〈伊翁〉、〈哥爾季亞斯〉、〈迪邁奧斯〉、〈饗宴〉、〈費德羅斯〉（斐德若）、〈美諾〉、〈希比亞〉、〈理想國〉、〈法律〉與〈菲雷布斯〉等篇章。

　　柏拉圖在〈大希庇阿斯〉裡提出對美的本質之普遍性作深入的哲學探討，不僅證實柏拉圖是西方哲學史上第一位以哲學思維態度對美學指引出非常重要的思考方向，亦說明了早在希臘古典時期探討**美的本質**、**美的理念**與**美是什麼**之哲學命題便已出現。儘管當時柏拉圖對這些問題也處在思考與探索的過程，沒有作出具體的結論，但是對後世致力於研究**客觀唯心主義**美學的哲學家們，提供重要的基礎思維面向與角度。對此，柏拉圖的美學思想具有一定程度的啟發作用與歷史定位。

一般而言，**觀念**的產生是由經驗而來，但是柏拉圖的**理型**卻不是由經驗而來，是一種先天的、獨立存在的、至高無上的絕對。柏拉圖的**形上實體論**認為，現象界存在著一個由形式和觀念組成的客觀世界，又稱為**理型世界**。理型世界是獨立於個別事物和人類意識之外的實體，具有永恆不變、無生無滅的特質，個別具體的事物是理型不完善的**影子**或**摹本**。換言之，**理型說**認為現實世界是變化無常的、相對的，因而其存在形同不真實，但是現實世界中任何單一具體而特殊的人和事物皆存有普遍的概念，這些概念是永恆不變的、絕對的，才是真實地存在，因此柏拉圖的**理型說**或**理式說**被後世認為是**先驗唯心主義**的始祖。比如，花會盛開會凋零，但是**花**的概念是永恆不變的，因此花的概念比具體的花更真實，柏拉圖把這種普遍性的概念稱作**理型(Idea)**。由此可知，柏拉圖所探討的美不是來自現實生活或是文學藝術的美，而是存在於**理型世界**的美。在〈國家〉篇中柏拉圖用一個寓言證實自己的主張，故事提到一個犯人被鎖在洞中，在洞口上面有類似木偶戲的表演，藉洞口火光將陰影投射到洞壁上，這個犯人看到的只是這些陰影。等到犯人被釋放，他才看到木偶看到火光，才明白以前看到的只不過是這些東西的陰影。等爬出洞來看到真正的事物，看到太陽，才知道以前所看到的木偶和火光，只不過是對真正事物和太陽的模仿。柏拉圖在寓言中所說的真實事物和太陽，是對理型世界的比喻，木偶和火光是對現實世界的比喻，而理型世界比現實世界更真實更完美。因此，柏拉圖堅持強調由各種理型所構成的理型世界是客觀存在的，是第一性的，是先於經驗的，並具有決定作用的。[4)]而由具體事物構成的現象世界則是由理型世界分生（或說分有或分享）出來的，是第二性的，也就是理型世界的影子或摹本。

我們也可從上文的論述中得知，柏拉圖常把美學思想與**形上學**連結在一起，他認為宇宙間不僅僅有感覺與現象，物體、

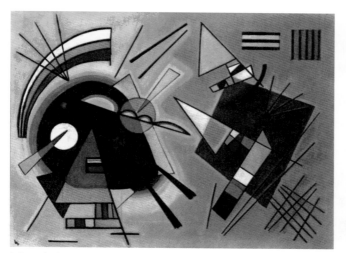

圖3-1 ｜ 康丁斯基《黑與藍紫色》1923

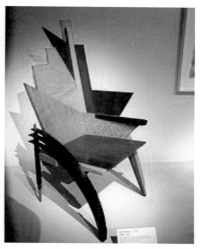

圖3-2 ｜ 依照康丁斯基《黑與藍紫色》圖畫中的形狀所製作的椅子

靈魂與永恆的理型都有存在性。因此理型說不是從事物的感性形式上尋求美的根源，而是從美的理型探索，並歸結出美的理念才是事物之美的根源，而且超越了經驗的層面。由此柏拉圖更聲稱，只有存在於**理型**或**理式**中的美才是**純粹的美**，甚至於物體與靈魂的美在柏拉圖的觀念裡都是短暫的，只有美的理型才是永恆的，才是真正的美。它不是個人對美產生的主觀反應，它應是天生恆常的美感，非一時的快感，可說是第一位把本質之美，與由聲、色、形相構成的表面虛浮之美作出區分的哲學家。[5]

　　柏拉圖強調的**美的理型**特徵為何？包含哪些屬性？儘管沒有給**美是什麼**作出結論與定義，但是對畢達哥拉斯學派由幾何數理與度量觀點產生的**美是和諧與比例**的看法抱持接納的態度。柏拉圖在其晚期的對話集〈法律〉篇採取了畢達哥拉斯學派的美學概念，認為美是具有客觀的屬性，這種屬性內在於美感本身之中。美的本質存在於秩序、度量、比例、一致與和諧裡，而感官的判斷力乃是美和藝術的一種不合格的判準。[6]在〈辨士〉篇裡也提到不合比例的性質總是醜的。在〈迪麥奧

斯〉裡針對比例與形式，挑出並認定五種三度向量(x，y，z)的形體，由於都具有規則性，因此稱他們為**完美的物體**。這些形體包括等邊三角形、畢氏三角形以及〈美諾〉篇裡提到的正方形，他認為這些形式才是真正的完美形式。[7]此外在〈菲雷布斯〉中，柏拉圖更進一步把現實事物的美，包含繪畫中的再現形象，與由直線、圓圈、平面、立方構成的抽象之美分為二種不同層次的美，強調第一種是**相對的美**，第二種才是柏拉圖所認定的**以其本身為目的之恆常的美**。從這些論述我們不難得知，柏拉圖提倡的**美是理型說**指的是超乎世間一切之上的**純粹的美**或**恆常的美**，其具體特徵與抽象的幾何形式密切相關。

另外，柏拉圖除了在〈菲雷布斯〉篇裡強調美是理型說與抽象的幾何形式息息相關之外，並且還與純粹的色彩密不可分。在當時，希臘其他哲學家像是德謨克利圖斯和恩培多克利

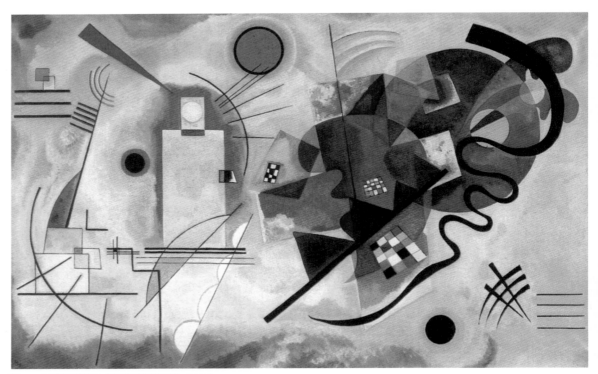

圖3-3｜康丁斯基《紅黃藍構成》1925

斯，致力於色彩的研究，發現四種顏色並歸類為原色，分別是黑色、白色、紅色、黃色，柏拉圖認為純粹的色彩是**美而可喜的**。因此從他堅持的審美標準與藝術原則而論，我們可以斷言柏拉圖所鍾愛的藝術風格，與現代抽象主義藝術風格所主張的觀念相去不遠。

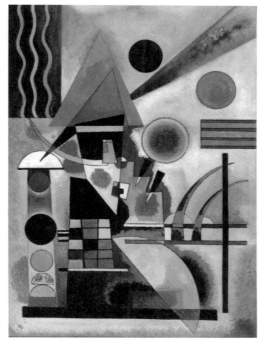

圖3-4｜康丁斯基《震動》1925

3-2 關於美是理型說的主要理論內容 ∘∘∘

　　依據《西方美學名著引論》的記述，美是理型說的內容主要包含三點。第一，美的本身不依賴具體的事物，而是具體個別事物的美之根源。第二，任何具體的事物只有與**美的理型**相結合時才能稱為美，也就是說，任何具體或實體事物之為美，乃因它們**分有**了美本身的理型或本質。柏拉圖在〈斐多〉提到，如果一個東西之所以為美，乃因其有美麗的色彩或形式等等，是不屑一顧的，因為這些只會令人感覺混亂。他堅持一個東西之所以為美，乃因美本身出現於它之上，或被它所分有，無論它如何出現或是如何被分有。關於如何出現或分有的方式這一點，儘管還無法作積極的確定，但仍然堅持**美的東西是由美本身使它成為美的**。也就是說，自然現象的美、藝術作品的

美、甚至一切具體事物的美,是因為分有美的本身,也就是美的理型,才是真正的美。

　　第三,柏拉圖強調個別事物的美是相對的、無常的,只有美的理型是絕對的、永恆不變的。柏拉圖曾在〈饗宴〉中提出美的理型,認為美沒有生滅盈虧,不受任何條件的制約,也不會因時、因地、因人不同而改變。美是永恆絕對的、獨一無二的,是一切生滅無常之美的根源,有了它一切事物才能成就其美。美是理型說最獨特的意義乃在於對美的探討,從對事物的感性形象之判斷轉向理性本質的探究,從運用感性直觀的方式轉向到抽象思辨的過程。這一點對20世紀抽象主義藝術風格的兩位前衛大師,康丁斯基(Kandinsky, 1866~1944)與蒙德里安(Piet Mondrian, 1872~1944),在各自提倡的抽象藝術論述中產生了重要的影響。康丁斯基的重要論文《藝術的精神性》,和蒙德里安的發起的新造型主義理論,皆強調用最簡單的抽象符號來呈現純淨穩定的形式和諧,用幾何造型元素來突顯精神理念的動態抗衡與發展。

3-3　柏拉圖客觀唯心主義在美是理型說的矛盾 ○○○

　　如前所言，柏拉圖的美學思想是建立在其**客觀唯心主義**的理論架構上，因此在論及美的功能時，柏拉圖同樣從客觀唯心主義的角度去說明，美的理型如何普及深入到宇宙現象界來。柏拉圖認為制度、法律、社會、道德的價值，甚至整個宇宙，假若**分有**了美的**理型**，也能夠彰顯美的本質。他在〈希比亞〉篇裡將美分為五種，分別是作為適用性的美、作為功效性的美、作為利益性的美，用以增進善的事物、作為耳目之樂的美、作為快樂效益的美。[8]柏拉圖反對最後兩項，他認為不應把美視為享樂與投機的工具，而應連同藝術共同成為建立其心目中理想國的手段。可以推知在柏拉圖的觀念裡，審美的對象與範圍，還包含了宇宙中的一切真美善的事物倫理判斷，也因此柏拉圖常被視為是**真**、**善**、**美**三合一理念的創始人。

　　然而在藝術方面，柏拉圖的見解主要集中於藝術的本質與作用，對現實社會產生的關係與影響之論述上，這些論述多傾向於負面的觀點。從柏拉圖《理想國》卷10裡可明白看出，柏拉圖對藝術本質的主要看法，就是把藝術視為一種負面的模仿活動。**模仿說**是希臘早已存在的傳統觀點，但是柏拉圖認為當時的藝術能模仿的僅是現實世界的外形，無法模仿現實世界的本質，更無法呈現理型的真理。在〈辯士〉裡柏拉圖把藝術分為二種，第一種是製造事物的藝術，包含容器與用具，第二種是製造意象的藝術。柏拉圖再進一步把第二種製造意象的藝術，分為依照事物原有比例和色彩而重現形象的藝術，和刻意改變歪曲比例色彩的藝術二種。柏拉圖稱呼那些刻意改變事物

原有比例與色彩的藝術，特別是繪畫，是**迷惑性**的藝術，並且堅決抵制這類型的藝術。

　　這類迷惑性的藝術，是由當時主張**幻覺論**的詭辯學派的辯士代表人物哥爾季亞斯(Gorgias)所提出，幻覺論支持者與辯士們主張，美與藝術應與感覺主義、快樂主義、主觀主義、相對主義的**主觀唯心主義**哲學相結合。這些論調在柏拉圖看來，正是導致希臘文化衰落、文藝風氣日趨腐化，以及道德風氣逐漸敗壞的主因。柏拉圖說，藝術家們不顧真實，只管把那些**看起來**像是美好的比例加諸於他們的作品，而不是把**真正**美好的比例用於他們的作品中，而且認為種種亂象首要歸咎的，就是由詭辯學派代表的當權民主黨勢力。為了糾正時弊力挽狂瀾，柏拉圖在其〈理想國〉對話篇中，極力論述如何從恢復貴族政體的統治基礎上，去端正文藝對現實社會的功用。柏拉圖甚至針對詭辯學派的辯士們，把文藝裡的詩當作寓言的論調，使其喪失表現真理的功能，以及文藝裡的戲劇為了迎合時下群眾的低級趣味，導致社會風氣日趨敗壞的這兩大文藝罪狀，提出嚴正的控訴。柏拉圖對當時藝術所採取的態度是一種譴責，是反現實與反文藝的，但若實際深刻考察他反現實與反文藝的社會背景後，會發現柏拉圖事實上對於文藝之於社會的作用有所期待。我們在柏拉圖的〈法律〉篇裡讀到他甚至將藝術分為偉大與嚴肅的藝術，以及平常與輕鬆的藝術二元對照組，並且把他在〈理想國〉裡嚴正控訴的詩歌與戲劇視為偉大而嚴肅的藝術，把音樂與舞蹈視為平常輕鬆的藝術。這二元對照組後來變成崇高與優美的藝術的濫觴，而崇高與優美是18世紀康德美學中的二大美學核心思想。由此可知，他論述的目的是為了維護藝術的正當性與真實性，使其免於受到主觀主義與不真實性的摧殘，所反對的是追求新奇多變、產生幻覺與歪曲比例的藝術，而不是反對所有的藝術。

　　不過，由於柏拉圖一再用美是理型說來考察藝術的本質，這就出現了無可避免的矛盾命題，更進而顛倒扭曲模仿說裡文藝對現實世界的真實性與認識作用。基本上依照柏拉圖對藝術的看法，他認為藝術是由模仿現實世界而來，而現實世界又模仿理型世界而來，所以現實世界本身不能代表真實，僅能算是**理型世界**的**摹本**或**影子**，因此模仿現實世界的藝術，充其量不過是摹本的摹本、影子的影子，和真理隔著三層了。

　　柏拉圖對藝術本質之所以會產生這樣的矛盾與謬誤，最主要的原因是他以**客觀唯心主義**的哲學理論來建立其藝術觀點。柏拉圖透過客觀唯心主義的理型論來解決美本質的問題，本身就是一個荒謬的錯誤。他視理智為絕對至高的主導，壓抑情感的表現，並強調只有藉由抽象的思維活動才能認識理型世界。他尊崇理性認識，排斥感性認識與感性世界，重視理型而壓抑一切外在世界的模仿藝術。但是我們不能忘記的是，柏拉圖對藝術持負面的種種作為，是針對當時當權勢力的民主黨與詭辯學派的藝術觀點。然而，柏拉圖似乎沒有考慮到，人的理性理念與抽象思維活動在層次上是無法等同於**客觀唯心主義**的**形上實體**或**精神本體**，人本身就是一個具有認識能力的感性形象，人的理性理念與抽象思維活動本應與感性認識結合，才能在每的認識中正確發揮作用。可惜的是，柏拉圖忽略了感性與理性的辯證統一的關係，甚至還將二者分裂開來。

　　美的理型本質上應該是人的知性意識，對客觀現實事物進行抽象思維活動的過程，理型應是人處在客觀自然宇宙裡，運用本身知性意識和悟性的能力獲得的主觀反應。但是柏拉圖卻把人的理型絕對獨立化，致使人的理型不但脫離具體事物變成客觀的存在本體，而且還倒過來把它說成為一切客觀具體事物之美的本質之根源，從而使抽象的理念變成一切客觀具體事物的源頭，這正是一種倒因為果、本末倒置的思維觀念。

　　儘管柏拉圖的美學與文藝思想出現荒謬的矛盾，甚至柏拉圖自己的弟子亞里斯多德對柏拉圖的諸多觀念有許多批評，然而不可否認的是，柏拉圖在客觀唯心主義思想的建立，具有開疆闢土的偉大貢獻。在藝術方面，他提出的一些重要的美學觀念，甚至到20世紀才在抽象畫派的手中獲得真正的實踐。如前文所述，柏拉圖不僅偏愛單純的抽象形式呈現出來的美，也同樣偏愛純粹的色彩之美，他認為純粹的色彩是**美而可喜**的。如果我們進一步來認識何謂抽象藝術，抽象藝術的理念與特色是什麼，會驚訝地發現代表20世紀最重要的藝術潮流之一的抽象藝術，在美學理念上與柏拉圖的抽象藝術美學觀念幾乎完全一致，並在人類藝術史與美學史的兩端遙相呼應。

3-4　何謂抽象藝術

　　抽象藝術是一種著重表現理性與意識活動的藝術形態，是一種非直接描繪自然世界的藝術，透過形狀和顏色以主觀方式來表達。而**抽象化**的一般定義是指，抽離形象中具象的成分，藉由線條、形狀、塊面、色彩與拼貼等元素，傳達各種具體與非具體的情緒。在繪畫方面，抽象藝術指的是不具描述性的美術品，並且是為了追求繪畫形而上的表意或表現而產生。因此**相通性**與**普遍性**便成為20世紀抽象畫派的思想本質，重要的抽象藝術的先驅首推俄國的康丁斯基與荷蘭畫家蒙德里安。

3-5 康丁斯基的美學思想 ○○○

　　20世紀抽象表現藝術之父康丁斯基(Wassily Kandinsky, 1866~1944)，作品充滿了強烈奔放的色彩與動感，與蒙德里安的幾何造型理論所形成的**冷抽象**產生強烈對比，從而被譽為**熱抽象**風格。康丁斯基的夫人妮娜將康丁斯基早期的畫風分為寫實風景畫時代、印象派時代、野獸派時代、幻想的風景時代四大時期，在1910年以前，這四個風格皆以描繪形象為主。

　　約從1910年以後，康丁斯基的畫風逐漸由**表現派**與**野獸派**潑辣鮮豔的色面構成形象，進入有機抽象，是他繪畫試驗創作的另一個新開始。此時的康丁斯基不斷以同一題材反覆進行抽象化實驗，在實驗過程中，他感受到當他越想將色彩效果加以發揮時，具體的形象越是一種阻礙。1910年，他創作出第一幅僅用色彩與線條完成的抽象水彩畫（圖3-5），在這幅畫裡，

圖3-5｜康丁斯基《第一幅抽象畫》1911[9]

圖3-6 | 康丁斯基
《藍騎士》1903[10]

我們可觀察到畫面充滿強烈的原色，以及像漩渦一般極富動感
的型態，在奔放疾馳的多重不規則的線條裡交織匯流。這幅畫
作充分表達出康丁斯基在繪畫思想與風格上的轉變，那就是他
已從畫面中捨棄具體形象。他在同年著手撰寫的《藝術的精神
性》一書中強調，藝術的目的不在捕捉對象的具體外形，而在
捕捉其精髓和靈魂，並主張掃除唯物主義的障礙，並力求解放
藝術。於是，在這幅畫裡他企圖把內心的意象抒發出來，將**內
在的必然性形象化**，這層唯心論的體悟宣告了抽象繪畫時代的
誕生。這幅抽象畫也是現代繪畫史上第一幅抽象畫，具有劃時
代的歷史性意義，康丁斯基的《藝術的精神性》在藝術思想充
分顯示出他本人對唯心論的虔誠信仰。隔年，也就是1911年，
經過與友人畫家在理念上劇烈的爭執後，康丁斯基脫離了原先
加入的**新藝術家同盟**，與馬爾克(Franz Marc, 1880~1916)等人另

組**藍騎士**(Der Blaue Reiter)的團體。藍騎士原是康丁斯基於1903
年創作的一幅畫的名稱（圖3-6），後來便用來作為這個新團體
的稱呼。往後，藍騎士持續不遺餘力地推動抽象藝術的發展，
在繪畫風格上主要採用抒情抽象的風格，試圖將深刻的精神內
涵透過抒情抽象的形式表現出來（圖3-7與圖3-8）。

圖3-7｜康丁斯基《有
玫瑰紅色塊的水彩》
1911~1912[11]

圖3-8｜康丁斯基《非
具象繪畫構成Ⅳ》
1911[12]

　　同樣也大約在1910年前後，康丁斯基在畫作名稱的考量上，開始採用不具實體物象的名稱，例如《印象》、《即興》和《構成》這些具有唯心主義思維傾向的名稱，不斷重複使用這些名稱畫出不同的作品。在這段期間內，康丁斯基共完成六大幅名為《印象》的作品，七幅《構成》，以及三十幅《即興》畫作。康丁斯基對這樣的作法有其主要訴求，他說，「從**外面性的自然**直接領受的印象，並以素描、色彩的型態出現，經歷這類過程的畫作，我把它命名為《印象》。若大部分是無意識的或突然揮發的，而且具有內面性的精神過程，也就是**內面性的自然**，歷經這類過程的畫作，我把它命名為《即興》。若這類過程在我內面極為緩慢地形成，而且需要時間依照最初的構想讓我加以檢討，然後才精練出來的畫作，我稱它為《構成》。在這裡，具有支配創作作用的是理性、意識、意圖與目的。」對於鑑賞這類作品的內容，康丁斯基認為內容，應有賴觀賞者從色彩和型態的衝擊中體驗出來，直至一戰期間，他的畫風逐漸轉變為幾何學構成的理性風格。自此之後，康丁斯基對於抽象藝術的探索愈發深刻豐碩，他於1922接受**包浩斯**校長葛羅培斯的邀請，至包浩斯任教。葛羅培斯在1919年，將威瑪藝術學院與工藝學校合併，創立了包浩斯，也就是國立建築學院(des Staatliches Bauhaus)的別稱，並且擔任該校校長，於1919年3月20日德國威瑪發表了歷史性的《包浩斯宣言》。

　　康丁斯基於包浩斯執教期間，不斷以客觀與科學的精神進行繪畫試驗，無論是幾何學構成畫面，或是提倡**點線面**理論，皆可發現其無窮旺盛的創作動力與輝煌的成果。他的**圓的時代**就在此時邁向成熟，而其點線面理論也於1966年正式以書名《點、線、面》出版，強調點線面的特徵與意義。幾何圖形中的圓形、三角形、等邊四方形也常見於他此時期的作品中（圖3-9），他認為**點**是靜止，**線**代表運動，幾何圖形與自由排列的形象，其間充滿張力的組織與構成，而直線與曲線相互對立又抗衡。同時他在該書還提到銳角、直角與鈍角在藝術創作中

的象徵意義，**直角**象徵著一種冷靜抑制的情感，**銳角**則表現出一種尖銳與運動的特質，而**鈍角**則呈現出一種軟弱無力的感覺。1923年的《構成第八號》（圖2-10i）就是一幅運用直線與曲線、銳角與鈍角，以及圓形等構成要素所創作的作品。而1928年的《在點上》（圖3-10），康丁斯基透過簡單的幾何構圖，呈現出兩組不同方向的三角形彼此間相互堆疊衝擊，並聚焦於三條平行線構成的長方形上，一種動態的力度，在彼此的消長對峙中，迸發出來。

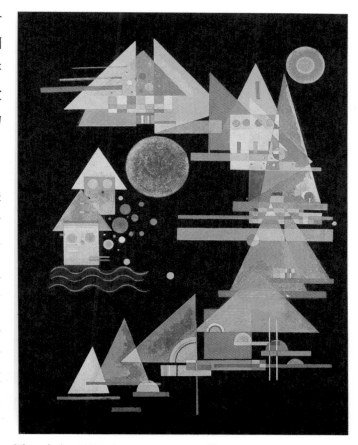

圖3-9｜康丁斯基《弧中的點》1927[13]

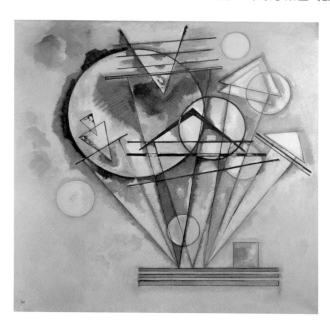

圖3-10｜康丁斯基《在點上》1928

3-6　蒙德里安的美學思想 ₒₒₒ

　　蒙德里安(Piet Cornelies Mondrian, 1872~1944)生於荷蘭，自幼立志成為畫家，早年的繪畫風格承襲了盛行於當時的諸多主流畫派的影響，包括17世紀荷蘭傳統風景畫、象徵主義、印象主義、表現主義、野獸派等繪畫風格，在色彩與形式運用上的變化。1911年底，蒙德里安來到巴黎，馬上受到**立體派**的影響，畫出作為本世紀繪畫中對確定主題進行不斷抽象化，名為《樹》的半抽象繪畫（圖3-11）。

　　1914年，受到他的好友許恩瑪克斯博士的著作《世界新形象》與通神論思想的啟發，於是在1917年時，與幾個好友共同成立**風格派**(De Stijl)，主張簡化物象至其本身的藝術元素，並在1917年創辦的《風格》雜誌裡建立了**新造型主義**(Neo-Plasticisme)的語彙，論述其審美的理念。風格派的成員包括了杜斯伯格、列克、蒙德里安和胡札，主張藝術的功能不再是

圖 **3-11** ｜ 蒙德里安
《樹》1911

圖3-12 ｜蒙德里安《線條的構成》1917

圖3-13 ｜蒙德里安《菱形灰線區隔的色彩平面》1919

掌握、保留或轉化實質的外表，而必須以抽象的形式為人類提供一個新視野與新生活。[14]蒙德里安認為，立體派的原始理論是以簡潔的線條與色彩將自然的形象概略化，並非完全抽象化，尚未真正用線條與色彩來呈現純粹抽象造型（圖3-12）。據此，他再度對繪畫提出改革的呼聲，在1914~1915年《海與海堤》的系列作品中，開始嘗試將海堤與波浪的自然形體，以相互交疊的水平或垂直線條此種非具象的幾何元素取代。因此1917年以後，蒙德里安便完全脫離立體主義的影響，致力於為**新造型主義**發展出名符其實的獨特幾何抽象形式，來表述自然的本質。他對新造型主義幾何抽象藝術所提出的原則是，藉由繪畫的基本元素：直線和直角（水平與垂直）、三原色（紅、黃、藍）和三個非色系（白、灰、黑），這些有限的圖案意義與抽象互相結合，象徵構成自然的力量與自然本身。[15]這段話的意義告訴我們，蒙德里安主張摒棄一切具象與再現形體的考量，濾除感性的成分，純粹以理性的思考，利用色面與線條來處理抽象的造型，讓畫風呈現知性的美，這項主張無疑與柏拉圖的美是理型說如出一轍。1920年蒙德里安完成新造型主義的

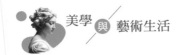

圖3-14｜蒙德里安《黑紅灰黃藍構成》1920　　圖3-15｜蒙德里安《盛大的構成》1920

理論，並在1925年將該理論以《新造型》的醒目標題發行出版。

　　依據劉振源教授的《抽象派繪畫》一書的記述，蒙德里安新造型主義的手稿，於1949年《今日的藝術》12月號首度刊登，可以明瞭蒙德里安的創作理念，內容節錄如下：

1. 造型手段必須以三原色（紅、藍、黃），以及無彩色（白、灰、黑）的平面或長方體來構成畫面，如果是建築物，虛空部分便用無彩色，材質才用有彩色。

2. 色塊雖有大小之分，然而必須具有相等價值，而**均衡**便是在大塊無彩色的平面，與有彩色的或材質細小的平面間取得。

3. 持續的均衡是依賴其基本對立時所佔的位置關係來達成，並且以直線來表現。

4. 如欲使造型手段軟化或抹煞**均衡**，那應該依其配置而產生律動的比例之手段來達成。

　　蒙德里安的新造型主義還排除了曲線與斜線，僅使用水平線或垂直線條，以嚴謹的比例來構成畫面。在色彩方面他選擇

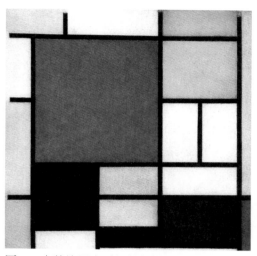

圖3-16 │ 蒙德里安《紅黃藍構成》1921　　　　圖3-17 │ 蒙德里安《百老匯爵士樂》1942~1943

的紅、黃、藍三原色,以及白黑灰等無彩色,與二千多年以前
古希臘時期的德謨克利圖斯所發現的紅、黃、黑、白四原色,
相去不遠。蒙德里安很清楚具體地表明了他的藝術美學思想,
那就是他想以純粹的線和純粹的色產生的純粹關係來呈現**純粹
的美**。他曾說過他所追求的是一種**動態的平衡**,在畫中經常出
現的要素是平面色塊、黑線條、垂直水平的分割方格,一方面
以水平線、垂直線、及三原色來構成畫面時,一方面思考如何
運用平面的色彩表現平衡與張力。他的作品乍看之下出現的是
靜態的平衡感,但再細看下去,這些方格與方格之間變得張力
十足,頗具動感。

　　如上文所述,蒙德里安希望藉由獨特的繪畫語言,包括純
粹的形態、純粹的色彩,以及完整的均衡與調和,把存在於變
幻莫測的現象界對岸的客觀絕對的宇宙真理,在我們的眼前表
述出來。因此不難理解,蒙德里安的新造型主義為了建立和諧
的畫面,堅持藝術應完全脫離感性的外在形式,用繪畫的新美
學經驗來主導新的世界觀。他曾說,未來的人類應該以藝術來
鋪路,建立新的世界觀和創造新生活,經由真實的自然本質,
將人類從悲劇的社會中釋放出來。藉由這個藝術理念,蒙德里

安與其他風格派的成員扛起了以**前衛藝術啟迪人心**的歷史責任。[16]

至此，我們若再回顧一下柏拉圖的藝術美學思想，將不難發現柏拉圖所謂的**恆常之美**與蒙德里安追求的**純粹之美**，兩者在藝術美學思想上有著異曲同工的理念脈絡。儘管二人身處的時空背景差異如此懸殊，西元前的柏拉圖心中所喜愛的純粹色彩，或許與20世紀蒙德里安的時代早已熟諳的純粹色彩，在發現與認知上些許不同，然而二人卻分別在二千多年前後的時空境域裡闡述相同的藝術理念，蒙德里安更以具體行動將抽象藝術付諸實踐。爾後，蒙德里安的抽象藝術生命與創作觀念，儘管沒有像康丁斯基一樣擁有一個設計學院作為其實踐藝術創作理念的後盾，卻在20世紀中葉之後許多跨領域的具象設計大師手中，包含建築、服飾、家具、室內設計等領域，皆展露出另一片卓越非凡的面貌。

圖3-18 │ 蒙德里安變奏曲：勃洛托斯基《建築式的變化》1949

圖3-19 │ 蒙德里安變奏曲：王修功《莫非蒙德里安乎》2002

圖3-20 | 蒙德里安變奏曲：花蓮翰品酒店

圖3-21 | 蒙德里安變奏曲：臺北文山區興德小學
的蒙德里安圍牆

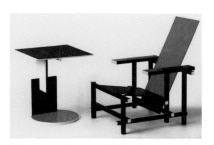

圖3-22 | 蒙德里安變奏曲：紅藍黃桌椅

圖3-23 | 蒙德里安變奏曲：瑞特
威爾德(Utrecht)設計的席勒德屋
(Schroder House)1924

圖3-24 | 蒙德里安變奏曲：凡‧杜斯柏
格(T. van Doesburg)的室內設計作品

反思議題

1. 美需不需要具備理型？柏拉圖的「美是理型說」能否在當今的社會中找到實踐的痕跡或影響力？

2. 請分享屬於您自己的「美是理型說」觀點。

3. 請從您的生活中舉出富有「抽象藝術」概念或設計的視聽實例，並從五大創作要素的概念來剖析該作品或物件。

4. 請試著從蒙德里安、康丁斯基、保羅克利，或其他抽象藝術大師的創作中去理解其所傳達的精神世界，並試著批判從他的角度與視野是否能幫助您面對自身生活中千變萬化、多元璀璨的外在現象？

註 釋 │ Note

1. 傅偉勳(2004)，《西洋哲學史》，三民書局，71頁。
2. 彭立勳(1988)，《西方美學名著引論》，木鐸出版，150頁。
3. 同註1，72頁。
4. 同註2，5頁。
5. 劉文譚(2006)，《西洋古代美學》，聯經出版，146頁。
6. 同註5，147頁。
7. 同註5，148頁。
8. 同註5，144頁。
9. 何廣政(1996)，《康丁斯基》，藝術家出版，第89頁。
10. 同註9，21頁。
11. 同註9，90頁。
12. 同註9，76頁。
13. 同註9，191頁。
14. 何廣政(1996)，《蒙德利安》，藝術家出版，48~50頁。
15. 同註14，54~55頁。
16. 同註14，58~59頁。

亞里斯多德

的 美學思想V.S.古典主義

亞里斯多德
▶ ▶ ▶

Aesthetics
and
Arts in Life

希臘美學思想起源於畢達哥拉斯學派，極盛於柏拉圖與亞里斯多德。亞里斯多德(Aristotle, 384~322 BC)是希臘美學思想集大成者，也是古希臘第一位以獨立的科學方法與體系闡明美學概念的人。[1]儘管亞里斯多德早先師承柏拉圖，並且是柏拉圖的高足子弟，然而他的思想，特別在文藝美學方面，卻從柏拉圖的思想體系中脫穎而出，最後分道揚鑣，為希臘的文藝美學思想開創出新的轉折契機，帶領希臘文藝思想邁向前所未有的巔峰。亞里斯多德在學術方面幾乎涵蓋他當時代所有的學科研究領域，並為後世留下許多傑出的科學著作。他同時也是歷史上第一位提出知識具有高低價值與目的層次的思想家，並以此對知識學術領域進行分類的科學家。他將科學知識分為三大類：

1. **理論性科學**：包含《形上學》（亞氏本人稱之為稱第一哲學）、《物理學》、《數學》與《自然哲學》，《自然哲學》又包含《天文學》和《地質學》。

2. **實用性科學**：包含《政治學》、《經濟學》與《倫理學》。

3. **創作性科學**：包含《詩學》和《修辭學》，以及其他例如建築、雕塑、繪畫、音樂、體育等以創作為主，同時具有實用或藝術價值為目的的學科。[2]

除此之外，亞里斯多德還撰述了歷史上第一部《邏輯學》著作，其中的**範疇論**與三**段論**法則對於西方在古典形式邏輯思維產生極其深遠的影響，這部著作又被後人稱為《工具論》。

在這三大科學分類的知識體系中，亞里斯多德對於文藝美學思想方面最重要的貢獻，在於他提出的第三種科學知識，創作性科學。亞里斯多德以同樣嚴謹精細的科學態度與邏輯分析的方式，對客觀世界與希臘文藝進行論述，揚棄其師柏拉圖主張的神祕思辨術與**美在理型論**，完成了兩部歷史上首度以科學體系來闡明美學概念的美學思想論著，《詩學》與《修辭

學》。在《詩學》第7章裡，亞里斯多德明確的提到美的性質，他說一個有生命東西或是任何由各部分組成的整體，如果要顯得美，就不僅要在各部分的安排上顯出秩序，而且還要有一定的體積大小，因為美就在於體積大小和秩序。[3]

除了這兩本重要的有關美學思想的文獻外，其他著述諸如上述的《形上學》、《政治學》、《倫理學》、

圖4-1 │ 文藝復興時期 布魯內勒斯奇《獻祭以薩》 1401~1402

《物理學》等，皆對藝術與美學等相關論點提出適當的探討。例如在《形上學》第13章裡，他提到美的主要形式是秩序、對稱與明確。在《物理學》中，亞里斯多德強調應當在生與滅的問題，以及每一種自然變化的問題上，去把握它們的基本原因，以便可以用它們來解決我們的每一個問題。在《形上學》第3章裡，他更透過發現這些自然事物的生滅問題與運動變化脈絡，歸納出事物運動變化背後的四個原因，分別是**質料因、形式因、動力因和目的因**，這就是亞氏非常著名且影響深遠的**四因說**。

鄉大中與羅炎在他們共同編著的《亞里斯多德》一書中，對亞氏的四因說有精要的說明。該書提到亞氏在《物理學》書中聲稱任何事物的變化生滅，必然會涉及這四項原因，其中質料因和形式因是事物的內在因，動力因是事物發生變化的原因，目的因是事物變化過程的最終目標。以下是有關四因說摘錄的部分：

1. **質料因**：事物構成因素，質料是運動變化中始終存在著的因素。

2. **形式因**：事物的本質與內在結構，事物具有什麼樣的形式或原型，是一事物之所以成為該事物的根據。

3. **動力因**：事物賴以生產和變化的推動力，一般來說，製造者乃是被製造者的動力因，主動者是被動者的動力因。

4. **目的因**：事物形成要達到的目的，即變化著的事物所指向的目標。[4]

　　這四個原因當中的**形式因**與**目的因**，對於18世紀古典唯心主義哲學家康德提倡的鑑賞判斷美學核心概念，在性質上產生了決定性的影響。康德對**鑑賞判斷**（又稱**審美判斷**）提出了四大規定的屬性，其中的**無目的的合目的性**（又稱作**形式的合目的性**），普遍認為是受到亞里斯多德的形式因與目的因的論述而獲致的概念。亞里斯多德可謂為學問之父，他的博學多聞更被後世尊稱為**智者**(Magus)，義大利詩人但丁於其名作《神曲》中直稱他為智者之師。

4-1 《詩學》的歷史價值貢獻對古典主義美學思想的啟發 。。。

　　亞里斯多德的《詩學》現存26章，內容主要探討希臘悲劇與史詩，其學術根基與價值是建立在希臘當時豐富的藝術實踐經驗之上，以科學分析的方式對藝術作品與審美實踐提出自己的美學觀點與藝術理論。20世紀俄國哲學家車爾尼雪夫斯基在其著作《美學論文選》(1959)中甚至稱讚《詩學》是第一篇最重要的美學論文，也是19世紀末以前一切美學的根據。[5]亞里斯多德的美學思想形塑歷程，一開始是繼承老師柏拉圖所提出的美是理型說，之後轉而走向批判，最終形成自身對美的獨到看法，其所總結的美學觀點成為後世古典主義美學思想的典範。

　　現存的《詩學》可以分為五大部分，第一部分為序論，包括第1~5章，主要分析了各種藝術所模仿的對象、所採用的媒介和方式，以及所形成的差異，進而說明了詩的起源、悲劇與喜劇的歷史發展；第二部分包括第6~22章，討論悲劇的定義、構成要素和寫作風格等；第三部分包括第23~24章，討論的是史詩，以及史詩與悲劇的異同；第四部分是第25章，討論批評家對詩人的指責，並提出反駁這些指責的原則和方法；第五部分是第26章，其主旨是比較史詩與悲劇在文藝價值上的高下。亞里斯多德在西方美學史上，是第一位對**悲劇**的性質、作用、內容與形式等項目，提出完整論述的哲學家，他也被視為西方最早將悲劇理論從創作經驗中提煉出來，並加以系統化的戲劇理論家。他的《詩學》更被視為是繼畢達哥拉斯學派的**美在形式說**與柏拉圖的**美在理型說**之後，在西方美學史上第一次提出了藝術反映現實的**模仿說**、**典型說**、**有機整體說**、**淨化說**等古典主義四大美學思想的藍本。亞里斯多德在《詩學》中提出的四大美學思想，其中也有涵括由畢氏學派的美在物體形式論與柏

拉圖的美在理型論延伸出來的思想，共同為**古典主義**之發展，打下完美恆久的基礎，成為後世古典主義美學思想的核心基礎。

亞里斯多德的《詩學》所衍生出來的四大美學思想，彼此之間相互依從、環環相扣。這四大美學思想論述分別是**模仿說**／藝術反映現實，強調主觀與客觀的統一；**典型說**／普遍與特殊的統一；**有機整體說**／形式與內容的統一；**淨化說**／理性與感性的統一。這四大美學思想皆是從《詩學》裡針對史詩與悲劇二種藝術，從現實的角度面向，佐以科學分析的方式所探討歸納出來的論點。對亞里斯多德而言，現實生活是藝術的泉源，藝術必須從現實生活中出發，以現實生活為藍本，然後再加以提煉萃取，去蕪存菁，高度集中概括出事物的內在本質，深刻地揭示出事物的精神風貌，才能創造出極富理想與典型的藝術美。

圖4-2｜文藝復興時期 拉斐爾《雅典學院》1511

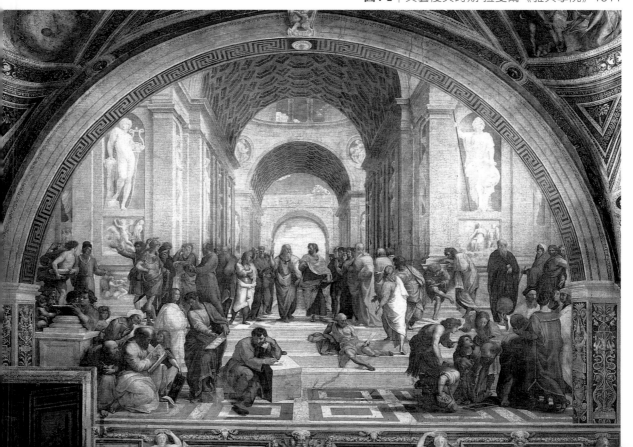

一、模仿說：藝術反映現實，強調主觀與客觀的統一

在亞里斯多德的時代，模仿說已在古希臘盛行一段時間，並成為古希臘時期的傳統創作思維。這可從亞里斯多德在其《詩學》著作中，把所謂的美的藝術，例如詩歌、音樂、繪畫、雕刻等，稱為**模仿**(mimesis)或**模仿的藝術**得到證實。也因如此，亞里斯多德把模仿視為當時藝術的共同特點與功能，是很自然的事。而後世也應當充分認知到，當我們在論及**藝術是對生活的模仿**這句話的意義與價值時，應當謙虛的明白這個觀念並非源自近代任何一人，而是起源於古希臘時代的哲學家與當時的藝術環境。在當時，哲學家們便已從現實的角度來探討文藝和現實的社會關係與作用。而此句名言至今二千年過後，其影響與作用依然堅固不移。

在《詩學》第1章裡，亞里斯多德便明確指出，藝術的本質就是對現實的模仿，模仿則是一切藝術的本質。因此，整部《詩學》可說是以**模仿說**作為探究各類藝術，與建立**典型說**、**有機整體說**與**淨化說**三種美學思想的根基，在《詩學》第4章中也提到模仿是人類的天性。不過，亞里斯多德認為人類與生俱來的模仿天性裡，不像他的老師柏拉圖所論述的那樣，是一種被動的能力，只能單純的抄襲外在形象。亞里斯多德強調**模仿**是一種具有創造性與發想性的主動能力，並且能使模仿的感性形象超越現實的局限性，而達到**理想化**的意義。也就是說，模仿的藝術不是如柏拉圖所妄稱的**藝術所模仿的對象本身既不真實，而藝術本身模仿虛幻的對象外形，它自身就更不真實**，相反的藝術模仿現實，正因為藝術真實地反映現實，描述現實世界的必然性與普遍性，和呈現事物的本質與內在規律。因此，他提出**事理合**一的觀念，主張理即存在事中，理不能離開事，當理離開了事，理便無法具體存在，徹底推翻了柏拉圖永恆的**理型**之觀點。

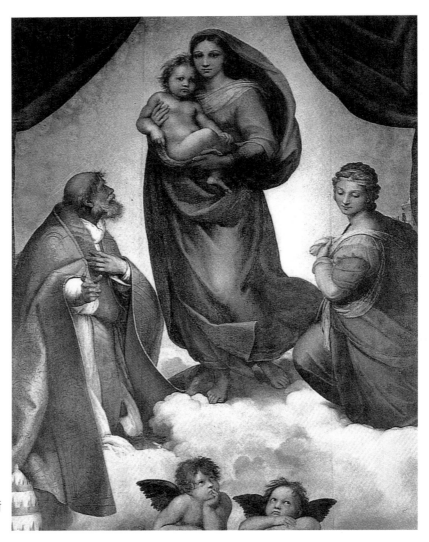

圖4-3 拉斐爾《西斯丁聖母》1515~1516

亞里斯多德在《詩學》第1章也提到，史詩和悲劇、喜劇和酒神頌，以及大部分雙管簫樂與豎琴音樂，實際上都是模仿，而且模仿所用的媒介不同，所汲取的對象不同，所採用的方式也不同。[6]例如音樂是以旋律來模仿，史詩用語言文字來模仿，繪畫、雕刻採用線條色彩模仿事物。然後在《詩學》第25章舉出三種不同的模仿對象，並因應這三種模仿對象而衍生出三種創作方法。在這一章裡他特別強調，畫家與其他藝術家必須於三種創作方法中選擇其中一種來從事創作，他們必須按照事物

的本來的樣子去模仿，按照事物被人們所說的樣子去模仿，或是按照事物應當有的或該顯現的樣子去模仿。亞里斯多德在此不但強調現實世界是真實的，不是理型的摹本，而且肯定並讚許文藝所模仿的對象既然是真實的，那文藝本身就應該是真實的，並進一步提倡文藝的理性與認識作用，在反應現實方面的影響。亞里斯多德認為，藝術的高度真實性正在於，描述外在現象和反應內在本質的統一，在於偶然與必然的統一。藝術家模仿自然不是像柏拉圖所言的只抄襲自然的外形，而是透過模仿去創造，並將材料賦予形式，按照事物的內在規律，由潛能發展至實現，由此見證了普遍與特殊在辯證上的統一。

亞里斯多德確立了藝術的真實性原則，並且成為美學發展史上首位現實主義藝術理論的建立者。他提出藝術反映現實的觀念，強調主觀與客觀的統一，透過**描述外在現象和反應內在本質規律的統一、普遍與特殊的統一**，以及**偶然與必然的統**一這三方面思想的整合，而成為亞里斯多德對藝術模仿的思想基礎。他不但肯定藝術的真實性，而且肯定藝術比現實世界更為真實。藝術所模仿的不是像柏拉圖所說的現實世界的外形或現象，而是要模仿現實世界所具有的必然性與普遍性，亦即它的內在本質和規律。因此亞里斯多德模仿說所強調的**主觀與客觀的統**一之美學思想，在《詩學》一書中成為詩與藝術最重要的核心思想，也是現實主義基本原則，更是亞里斯多德對典型說美學思想最具價值的貢獻。

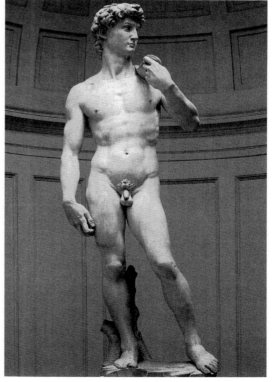

圖4-4｜米開朗基羅《大衛》1504

二、典型說：普遍與特殊的統一

　　除了模仿說之外，亞里斯多德在《詩學》第25章，還主張模仿的基本作用在於完整地揭示事物發展的**普遍性**與**必然律**，以及事物的本質與規律，進而達到普遍的真理與特殊的對象在辯證關係上的統一。在上文裡提到關於藝術家的三種創作方法：照事物**本來的樣子**去模仿、照事物為**人們所說所想的樣子**去模仿、照事物**應當有的樣子**去模仿，其中最為亞里斯多德認定是最理想的創作方法是第三種。這三種不同的模仿對象也順而對應出三種不同的創作方法，第一種是簡單的模仿自然，第二種是根據神話傳說，第三種是按照可然律或必然律。可然律是指在假定的前提或條件下，可能會導致的結果；必然律是指在一定的前提或條件下，必然會導致的結果。他對第三種模仿創作對象提出的條件是，藝術家不單是憑著主觀對事物加以理想化，同時必須依照事物的**客觀本質規律**來模仿與實踐，以達成揭示事物發展的普遍性與必然律。[7]

　　既然必然性與普遍性是事物發展與揭示真理與**典型性**的邏輯與手段，而且需藉由**發展過程**，或至少在**模仿發展的過程中**呈現出來，因此，亞里斯多德認為**行動中的人物**才能在行動發展中體現出典型性。也因此，他非常推崇**詩**的藝術與價值，認為詩藉由行動披露人物事蹟的普遍性和必然性，比歷史更真實更嚴肅。並且詩所描述的現實是經過提煉的現實，比帶有偶然性的現象世界具有更高一層的真實。[8]要表現出某種人物在某種情境的所言所行都是必然的、合理的、具普遍性的，就是詩的內在規律與邏輯，也是詩的本質。由此，我們可以得知，《詩學》主張詩人應當在詩中發揮創造性，揭示人物在行動發展中所體現出典型性本質與內在聯繫，不該只反映浮面現象或被動抄襲，而這正呼應了亞里斯多德在美學思想方面的核心論述。也就是說，詩必須透過模仿偶然性的現象，來揭示該現象的必然性的本質和規律。換言之，亞里斯多德在《詩學》中強調詩

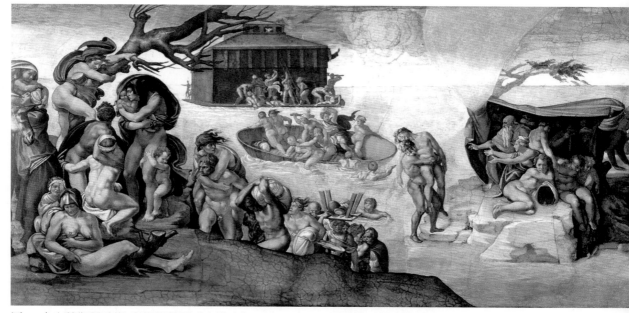

圖4-5｜文藝復興時期 米開朗基羅《大洪水》1508~1509，濕壁畫，拱頂裝飾畫

必須能夠在個別人物、形象和事件中呈現必要性與普遍性，完成普遍與統一的理想，諸如此類的觀點就是**普遍與特殊的統一**的要點，也是**藝術典型**的精髓，更是**典型性格**與**古典**主義的思想根基。

由此，我們可獲得一個定論，那就是亞里斯多德透過**詩能闡明真理**這個觀點，向後世提出普遍與特殊的統一之辯證思路，並且成為西方美學與藝術發展史上，首度建立**典型說**理論的第一人。稍後18世紀德國古典唯心主義美學集大成者黑格爾所主張的**美是理念的感性顯現**美學思想，可說是承襲自亞里斯多德**普遍與特殊的統**一的論述影響而延伸出來的。後世無論是15~16世紀的文藝復興時期，或是18世紀中葉復甦的新古典主義美學思想，皆與亞里斯多德的典型說脫離不了關係。而亞氏提出的**典型說**與**模仿說**，以及接下來的**有機整體說**與**淨化論**，四者之間彼此依附，在論述上皆成為後世從時間藝術或空間藝術的角度，來探討一切古典主義藝術美學的思想根源。

三、有機整體說：形式與內容的統一

繼典型說與模仿說之後，亞里斯多德從普遍性與必然性二概念導出了對藝術第三個重要的美學概念，也就是**有機整體說**。由於所有事物發展的內在邏輯就是一個整體的形式表現，所以，事物發展的內在邏輯也就是形式與內容的統一原則中最基本的原則。

《詩學》主要探討的是當時史詩與悲劇的創作理念與形式。在第7章裡關於美的論述提到，「一個有生命的東西或是任何由各部分組成的整體，如果要顯得美，不僅在各部分的安排上要能顯出一種秩序美，而且還須有一定的體積大小，因為美就存在於體積大小和秩序。一個太小的動物不能美，因為它小到無法用肉眼把它看清楚。一個太大的東西，例如一千里長的動物，也不能判斷為美，因為放眼望去看不到邊，就無法看出他的完整面貌。」由此可看出，**完整**與**統**一是亞里斯多德對有機整體論的首要論述，認為形式的有機整體就是內容上發展規律的反映。整體是各部分的組合，組合的依據就是各部分之間的內在邏輯，而這個內在邏輯需要有一定的體積大小、長度與秩序，才能產生和諧。由上面這些論述裡可體悟出，亞里斯多德認為和諧是讓事物各部分的安排，透過大小、比例和秩序形成融貫的整體。秩序(taxis)就是由部分與整體，或各部分之間，以比例的關係所產生的和諧程序，一個有秩序的作品可以使一個整體裡的一切都是必然的、合理的，沒有任何偶然與不合理的東西參雜在內。除了秩序之外，亞里斯多德也提到大小、比例與長度等概念，成為建立有機整體說的四個重要的形式因素。這四個形式因素成為亞里斯多德在戲劇裡，特別在悲劇的情節發展，所強調的**形式與內容的統**一美學思想，最重要與最有價值的核心論點。簡言之，戲劇的情節應有一定的長度，最好是能以記憶力作為衡量掌握整體戲劇長度的規範，這個觀點在當時是常重要的，並對後世的戲劇甚至電影創作者產生無遠

圖4-6│文藝復興時期法
蘭斯畫家《三位音樂家》
16世紀早期

弗屆的影響。我們可以從以上的論述中發現，亞里斯多德的有
機整體論，仍帶有畢達哥拉斯學派**造形主義**的**規範**概念，只是
亞里斯多德將這樣的美學思想延伸用到時間藝術中。

　　就悲劇的創作結構而言，亞里斯多德認為悲劇包含六個部
分，分別是情節、性格、言詞、思想、形象和歌曲，並且以模
仿對象、模仿媒介與模仿方式三個歸類原則，將這六大部分進

行原則性分類。他把情節、性格和思想歸納為**模仿的對象**，言詞和歌曲隸屬**模仿的媒介**，形象歸屬為**模仿的方式**。在這三個歸類原則，亞里斯多德比較重視模仿的對象，認為情節、性格和思想主導了希臘詩裡最高形式悲劇的內容，並且規範了它的性質。

在《詩學》第7章裡提到，悲劇是對於一個整體且具有一定長度的行動模仿，所謂整體就是有頭、有尾、有中間的東西。**頭**不一定要從另一件東西而來，但在它之後一定會出現一件東西跟著到來。**尾**是按必然律或事物自然出現的結果，且無後繼之事。**中間**是跟著一件東西而來，並在其後還有東西跟著它而來。所以亞里斯多德認為一個結構好的**情節**不能隨意開頭或收尾，必須遵照他所說的這些原則。**情節**是行動的模仿（或事件的安排），**性格**是人物品質的決定因素，**思想**只證明論點或講述真理的話。[9]另外在《詩學》第8章裡，亞里斯多德也提到，情節即是行動的模仿，其所模仿的只能限於一個完整的行動，並且在一個**完善的整體**中，內部事件各部分必須緊密組織起來。任何一部分被刪去或移動位置，就會拆散整體。反之，若內部某一部分顯得可有可無，就算挪動或刪除也不會引起顯著差異時，那就不應成為整體中的有機部分。既然情節是行動的模仿，並且是由人物性格及其思想來表達，這三個部分便凝聚成不可分割的有機整體，目的是為了體現悲劇情節發展的必然性。而在情節、性格和思想三者當中，亞里斯多德評價給得最高的就是情節，因為藉由情節，戲劇才能依據行動模仿將人生活中的幸與不幸，其間的內在聯繫與發展，完整統一地體現出來。因此情節結構是詩與戲劇最重要的因素，其他如人物性格只有表現在情節結構裡才有意義。也因此，亞里斯多德認定，最能顯現出有機整體說內在聯繫的完整統一體，並完全符合《詩學》第8章所要求的**動作或情節的整**一的理想特質，就是希臘詩的最高級形式：悲劇。因為理想的悲劇情節，結構必須嚴

謹完美、情節各部分必須相互依循聯繫，要能體現事物的必然性，使之結合成不可分割的整體。用亞里斯多德自己的話來說明，「悲劇中沒有行動，則不能成為悲劇；但沒有性格，仍不失為悲劇。」情節乃悲劇的基礎，有如悲劇的靈魂，性格則佔第二位。亞里斯多德強調的**動作的整一**，加上後來新古典主義標榜**時間的整一**與**地點的整一**，即形成後世所謂的三一律。[10]當代電影如《藝妓回憶錄》、《末代武士》、《臥虎藏龍》和《英雄》等以歷史為題材的電影，均具備並實踐了亞理斯多德在《詩學》一書中鼓吹的戲劇美學理念。

除了戲劇之外，在音樂方面亞里斯多德也認為戲劇中的合唱隊、音樂和語言等因素皆須與整體配合，他不僅希望在音樂中看見和諧、對稱、比例等形式的和諧整合，同時也強調這些形式因素須與內在邏輯和有機整體的內容聯繫在一起。在亞

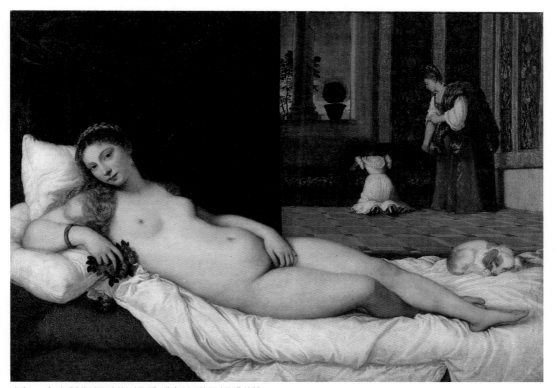

圖4-7 ｜ 文藝復興時期 提香《烏比諾的維納斯》1538

里斯多德所謂的模仿的藝術中，例如詩歌、音樂、圖畫、雕刻等，他認為音樂是最富於模仿性的藝術，因為音樂能直接模仿人的動作（包括內心情緒活動），像是高亢的音調直接模仿激昂的心情，而低沉的音調直接模仿抑鬱的心情，不像其他藝術要從意義或表象上作間接模仿。因此，音樂最能說明亞里斯多德**內容與形式的統**一之觀念，因為它體現了內容與形式統一中最基本的意義，即事物的內在邏輯本身，就須透過有機整體的形式來表現。由於音樂最能直接反應心情的起伏變化，因而它的教育作用比其他藝術更深刻。音樂的性質與作用，早在二千多年以前就如此前衛地出現在亞里斯多德的美學思想裡，不能不令人佩服這位先聖哲人的偉大貢獻。

儘管18世紀德國劇作家萊莘(Lessing, 1729~1781)，是歷史上第一位在其美學著作《拉奧孔：論畫與詩的界線》將藝術分為**時間藝術**與**空間藝術**二種類型的美學家，但亞里斯多德的《詩學》幾乎可說是歷史上第一步探討時間藝術與空間藝術的專論。亞里斯多德在談論悲劇、詩與音樂，所強調的長度與有機整體概念，皆屬於時間藝術方面的表演形式，而其同樣的定義亦用於20世紀的動態造形藝術——電影。

亞里斯多德提出來的**形式與內容的統**一之想法，深深影響著在兩千多年以後的近代辯證唯物主義思想流派，其定義與範圍更被加以擴大至一切現象界。他們認為，人類社會中的一切事物，都有它的內容與形式，都是內容與形式的辯證統一體。**形式**是指事物內容諸要素的組織、結構和表現形態，是事物藉以存在的具體形象與方式，而**內容**是指構成事物的內在全部的規律與要素。內容與形式兩者自始便存在著辯證統一的因果關係，沒有內容，形式無法存在；沒有形式，內容也無從表現。兩者相互依附、制衡，互相以對方為存在條件。時至今日，這個辯證想法對當今人類社會各個層面的反省與創新，有著極其

重要的推動價值，我們也可在日常生活中的諸多事物發現形式
與內容的統一的辯證思維，無論與美學或藝術是否有關。

四、淨化說：理性與感性的統一

　　亞里斯多德在《詩學》裡提到，悲劇具有淨化哀憐和恐懼
兩種情緒的功能，更於《政治學》裡提到宗教音樂能夠淨化過
度的熱情。由此可知，亞里斯多德認為藝術的種類性質不同，
所激發的情感也不同，所產生的淨化作用也就不同。人受到
淨化後，就會感到一種舒暢的鬆弛，得到一種無害的快感。[11]
亞里斯多德的淨化說是針對柏拉圖對詩人的負面批評而來。柏
拉圖認為情緒以及附帶的快感都是人性中卑劣的部分，理當壓
抑下去，但詩人卻讓它們得以生長發展，所以詩人都不應留在
理想國裡。然而亞里斯多德卻替詩人申辯，詩對情緒起淨化作
用，有益於聽眾的心理健康，也就有益於社會，因此淨化所產
生的快感是無害的。據此，亞里斯多德了解文藝能發生深刻的
藝術淨化效果，以及連帶所產生的教育作用，所以在《政治
學》裡訂出詳細的文藝教育計畫。

　　亞里斯多德的淨化說出現在《詩學》第6章有關悲劇的定
義，他認為悲劇是對於一個嚴肅、完整、有一定長度的行動模
仿，它的媒介是語言，並以各種悅耳的聲音分別插入劇中使
用。模仿的方式是藉人物的動作來表現，而非採用敘述的形
式，藉著哀憐與恐懼之情緒的引發，而達到心靈情緒淨化的效
果（或翻譯成情感的陶冶）。這是西方美學史上首度出現有關
悲劇的完整定義，其中清楚提到悲劇能激起哀憐和恐懼，從而
導致情緒的淨化，足以說明亞里斯多德認定悲劇具有淨化情緒
的作用，可對觀眾產生心理健康的影響。換言之，在以上論述
中，亞里斯多德強調引起觀眾憐憫與恐懼的情感，是悲劇使用
的戲劇手段，而將這兩種情緒提昇到淨化人心的效果，才是
悲劇真正的目的。而他所提到的戲劇是具有一定長度的行動模

仿，成為後世定義古典戲劇的其中一項指標，並且也為18世紀古典先驗唯心主義哲學家，康德提出的**美的分析論**與**崇高論**的重要補充論述。然而，亞里斯多德把悲劇引起的情緒單單侷限於憐憫與恐懼兩種，顯然在藝術效果的呈現與教育作用的影響上缺乏周延性，這個缺失在後世的美學家黑格爾的《美學》論述中獲得補足。

此外亞里斯多德在他的《政治學》第8卷裡也曾討論到音樂的淨化功能，淨化的要意在於通過音樂或其他藝術，使過分強烈的情緒得到宣洩而獲得平靜，進而保持心理的健康。他認為模仿是學習的基礎，是與生俱來的自然傾向，自然傾向就是生機，是要宣洩與滿足的，否則心理健康就會受到影響。理想的人格是全面諧和發展的人格，本能、慾望與情感之類的心理功能既是與生俱來的，就有權利要求予以滿足，進而才會對性格產生正面的影響。因此，從這點而論，文藝激發情緒並產生快感的要求是一件自然的要求，有它存在的價值與社會功用。

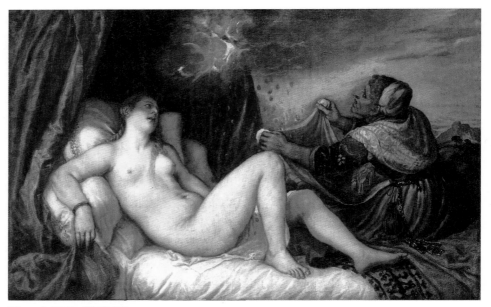

圖4-8｜提香《達娜伊》1545

由上述得知，在文藝的社會功用上，亞里斯多德的想法的確比柏拉圖進步許多。柏拉圖對於理想人格的看法是，理智保持在至高無上的地位，理智以外的一切心理功能，例如本能、慾望、情感等等，皆被視為人性中卑劣的部分，都應該完全無條件地被抑制。而文藝卻要迎合這些人性中卑劣的部分以尋求快感，而這也正是對人最壞最卑劣的影響。柏拉圖以不惜摧殘人性中的心理功能與潛力，作為將理智絕對化的手段，卻受到亞里斯多德嚴正的反駁。他不斷在《詩學》中辯證與闡述詩和藝術對社會的功用，強調文藝能滿足人類的某些自然與情感需求，因而使人得到健康的發展，所以對社會是有益的。

4-2　古典主義美學思想自文藝復興時期之後的發展

在探索亞里斯多德的美學與藝術想法之後，我們不難發現，亞里斯多德不但把科學的方法與原則帶進研究美學與藝術的領域，更將自然科學的邏輯運用到藝術創作與美學規範裡來。我們回顧一下他在《詩學》中提到悲劇和其他文藝創作的內容，必須具備秩序、體積大小、長度、和諧和內在規律的概念，就可明白亞里斯多德以科學原則為本的文藝創作精神。科學的原則是理性的，而文藝的創作是感性的，亞里斯多德可說是西方第一位將科學原則運用到文藝創作的推動者，也應是西方美學史上第一位試圖融合理性作用與感性作用為一體的美學思想家。

　　正由於亞里斯多德的四大美學思想具有融合理性作用與感性作用為一體的特質，因此要求藝術家、詩人、劇作家、音樂家等文藝工作者，必須以理性為出發點去研究自然、模仿自然，使形象與實體相吻合，期使繪畫、雕刻、詩、戲劇和音樂等藝術類型能實踐藝術的真實。同時，為了要使作品體現真實、自然，務使作品的形式與內容、內在邏輯，都要表現得自然、合情合理，且不能背離真實性，因此文藝復興以降的古典主義藝術作品，特別在繪畫、雕刻、戲劇、音樂皆具有嚴謹的結構與精密的規範，作為創作的基礎。亞里斯多德的美學思想與創作法則儼然成為追求理性、自然、真實的古典主義文藝思想家，心中判斷藝術作品的三個核心標準。並在作品中體現了古典主義追求的**藝術真實**，也就是**典型說**所主張的更理想、更具普遍性的真實，亦即**普遍與特殊的統一**。文藝復興時期因之被認為是藝術史上古典主義風格復興與創新的重要時期。

　　以文藝復興時期的繪畫而論，由於文藝復興時期的學者與藝術家，對古希臘、羅馬的文獻和文學作了相當精湛豐富的研究，發現古希臘相當重視對自然和人體的價值，因此促使文藝復興的藝術家對人和自然作出新的評價，於是大力提倡**人文主義**(Humanity)，並以人性對抗教會的神性，標榜人權對抗封建的神權。因此，文藝復興時期的藝術題材離不開人物，雖仍是宗教內容，但已逐步以實際人物與空間場景作為藝術創作的基礎，例如騎士、聖徒、政治家等，當時即以歷史畫、宗教畫、肖像畫、神話為主要題材，優雅高貴的裸體畫在當時蔚為風潮。在技巧上強調精確的素描技術和柔緩微妙的明暗色調，構圖大致上呈現靜態肅穆的效果，均衡嚴謹，畫面精密細膩，色彩趨於暖調，並且強調形象在造型上呈現出雕塑般的簡練和概括。同時，注重外形和色彩的整體和諧，強調人類的高尚品德與情操，畫面細膩，具有單純與明晰的精神（圖4-1至圖4-8）。

　　而18世紀中葉以後在法國掀起的新古典主義繪畫運動主要來自兩方面的影響，一方面是受到18世紀前半，從龐貝古城的發掘，人們掀起一股對出土文物模仿的熱潮，深受希臘古典藝術中的理性，和簡樸風格所吸引，於是表現在工藝品、版畫與繪畫當中。另一方面是受到一位德國思想家溫克爾曼的影響，其書《希臘藝術模仿論》強調希臘藝術是最完美的形式表現，提出古典主義的主要精神乃在於**高貴的單純與靜穆的偉大**，主張所有藝術家必須以古希臘羅馬的藝術為模仿的藍本（圖4-9至圖4-11）。這些觀點進而推動音樂藝術方面古典樂派的興起與發展。18世紀中葉以後，以維也納為首興起的維也納古典樂派四位大師，分別是海頓、莫札特、貝多芬與舒伯特。

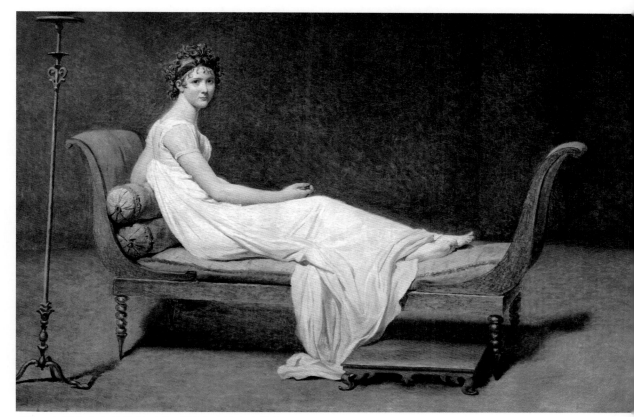

圖4-9｜新古典主義時期 大衛《雷卡米埃夫人像》1800

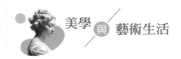
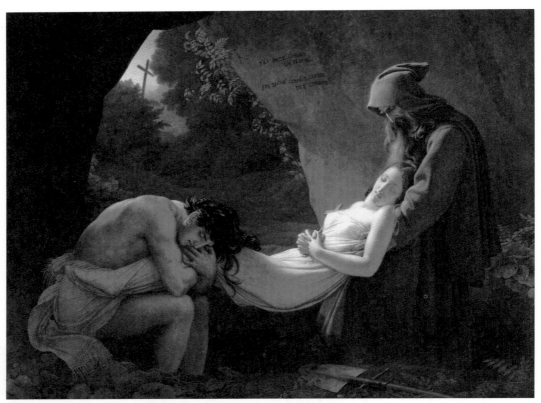

圖4-10 │ 新古典主義時期 吉洛第・提歐頌《阿塔拉的埋葬》1808

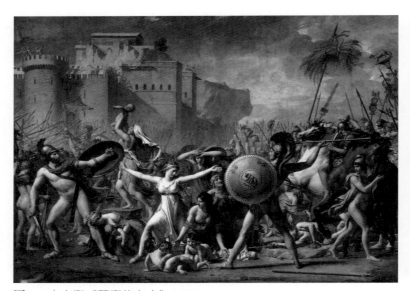

圖4-11 │ 大衛《薩賓的女人》1799

圖4-12 │ 海耶茲《吻別》1859

反思議題

1. 在您的生活裡，是否接觸過任何具有「古典主義」美學概念的經驗？

2. 藝術史上有哪些時期是「古典主義」全盛與興盛的時期？請以五大創作要素為主詞，十大審美規律為形容詞，來描述「古典主義」在繪畫、建築、雕刻、音樂、電影作品上的美感特徵。

3. 亞里斯多德的四大「古典主義」美學思想，「模仿說」、「典型說」、「有機整體說」、「淨化說」，是否能提昇您對現有生活中一切經驗的鑑賞視野與層次？

4. 在您所接觸過的影劇藝術裡，哪一齣戲劇或電影作品，您認為具有古典主義四大美學思想的內涵與特質？

註釋 | Note

1. 朱光潛(2006)，《西方美學史》，頂淵文化，51頁。
2. 朱光潛(1991)，《西方美學的源頭》，金楓出版，154頁。
3. 同註2，15頁。
4. 鄉大中、羅炎(2000)，《亞里士多德》，傳家經典文庫，195~196頁。
5. 彭立勛(1988)，《西方美學名著引論》，木鐸出版，19頁。
6. 同註5，21頁。
7. 同註1，158頁。
8. 同註2，162頁。
9. 同註5，34頁。
10. 同註2。
11. 同註2，179頁。

狄德羅
美在關係說V.S.荷蘭畫派、巴比松畫派、寫實主義

狄德羅
▶▶▶

Aesthetics
and
Arts in Life

5-1　美在關係說：唯物主義的美學思想 ∘∘∘

　　狄德羅(Denis Diderot, 1713~1784)是法國18世紀啟蒙時期的唯物主義美學家、哲學家、文學創作家與文藝理論家，在人類歷史發展中狄德羅最重要的成就是，他首度發起編纂《百科全書，或科學、藝術和工藝詳解詞典》，通常稱為《百科全書》(Encyclopedie, 1751~1772)，具體呈現出當代啟蒙思想運動的精神。除了編纂《百科全書》外，狄德羅還撰寫了大量著作，包括《哲學思想錄》、《對自然的解釋》、《懷疑者漫步》、《論盲人書簡》、《生理學的基礎》、《關於物質和運動的哲學原理》、《達朗貝爾和狄德羅的談話》、《駁斥愛爾維修《論人》的著作》。而在文學創作方面有《修女》、《拉摩的侄兒》、《宿命論者讓・雅克和他的主人》等，這些哲學文學作品皆表述了他的唯物主義哲學思想；而在他的《美之根源及性質的哲學的研究》、《論戲劇藝術》、《談演員》、《繪畫論》、《天才》等著作中，則可處處接觸到他提出的劃時代美學思想**美在關係說**的影響力。

　　狄德羅在他編撰的《百科全書》中發表過一篇《論美》的文章，此篇文章成為他探討美在關係說美學思想最重要的一篇論述，他利用**邏輯研究**和**歷史研究**二方法，深入考究古希臘到18世紀末西方有關美的代表專著，為美的根源與本質的問題提出研究的方向。他最後以**物質第一性、意識第二性**的**唯物主義**美學觀點，對傳統的美學理論提出批判，並為後代唯物美學思想立下深厚的根基與影響。

　　在剖析以往各時代的美學學說後，狄德羅明確提出自己對美的本質的見解。他主張**關係就是一切美的物體所共有的品質**，物體有了這個品質就美，沒有這個品質就不美。美總是隨

著關係這個品質而產生、而增長、而千變萬化、而衰退、而消失，而只有關係這個概念才能產生這樣的效果。這個觀點就是美在關係說的核心思想。美在關係說認為美是一個存在物的名詞，是所有事物共有的客觀性質，這個共有的客觀性質就是關係。因此，事物的客觀性質——關係，就是美的根源。狄德羅還提出，關係是悟性的一種作用，對關係的感覺就是美的基礎，一切能在我們心裡引起對關係的知覺的，就是美的。根據這些觀點，我們也能推論出狄德羅的美在關係說裡所言的關係，同時包含了存在於自然事物內部和自然事物之間的自然關係，以及社會事物內部與社會事物之間的社會關係，最後也包含了自然事物與社會事物之間所形成的聯繫關係。透過事物之間的聯繫與關係，所產生的具有變化與發展能力的美，就是狄德羅的美學理想。

針對美在關係說，狄德羅的論述是，把凡是本身含有某種因素，能夠在我的悟性中喚起關係這個概念的，叫作**外在於我的美**，凡是喚起這個（關係）概念的一切，我稱之為**關係到我的美**。換言之，美是由存在於事物本身的真實關係所構成，此真實的關係能夠被人所感覺並在悟性中被喚起，因此人能被這層關係所感覺。因此對關係的感覺就是美的基礎，一切能在我們心理引起對關係的知覺，就是美。[1]他把關係基本上分為**實在的關係**和**察知的關係**，與這二類關係相應的美也分為二種，分別是**實在的美**，又稱為**在我身外的美**或**外在於我的美**，另一是**見出的美**，又稱為**與我有關的美**或**關係到我的美**。這些論點證實了狄德羅以物質第一性、意識第二性的唯物主義哲學思想，作為解決美的本質問題的理論基礎。

狄德羅反對透過人的主觀意識把美絕對化，他認為構成事物之美的各種關係是隨著事物本身而客觀存在著，**無論有沒有人觀察它**，客觀的美依然存在。人們對美有千萬種看法，美的概念、判斷總是受到一定的歷史、社會條件和個人主觀所限

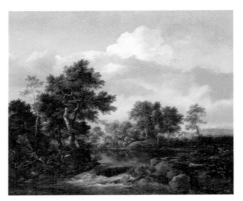

圖5-1 魯斯達爾《林中河流》1665~1668

制，所以不同時代、不同民族、不同的個體，例如東方人和西方人、老人或孩童對美都有不同看法。但是客觀的美不會因此消失，不應隨人的主觀意識而創造，也不是由人的觀念移植到客觀對象上去的美，更不會因為沒有欣賞者而消失，這就是**外在於我的美**。狄德羅又說，一個物體之所以美是由於人們覺察到它身上的各種關係，不是由我們的想像力移植到物體上的智力的或虛構的關係，而是存在於事物本身的真實關係，這些關係是我們的悟性藉助我們的感官而覺察到的。而這就是藉由**察知的關係**所運作出的**見出之美**。

狄德羅強調人在悟性中對事物喚起關係的概念，感受到事物的美，悟性不在物體裡加進任何東西，也不從它那裡取走任何東西。不論我想到或沒想到羅浮宮的門面，其一切組成部分依然具有原來的這種或那種形狀，其各部分之間依然是原有的那種或那種安排，不管有人或沒有人，它並不因此而減其美。[2]

5-2　外在於我的美與關係到我的美，以及真實的美與相對的美的意義 ○○○

　　美在關係說的思想主要強調，美與事物的其他屬性一樣，是一種獨立於人的主體之外的客觀存在。美客觀地存在於事物本身之中，不會因人的主觀意識改變而改變，也不是依存於人的主觀意識中。狄德羅認定只存在於第一性的物質中，是物質的一種屬性，因此由哲學辯證的角度出發，他把美分為**外在於我的美**和**關係到我的美**二種，用來進一步探討客觀存在的美與人的認識兩種不同的關係。而就美的實際性質而論，將美區分為**真實的美**與**相對的美**二種。

圖5-2│魯斯達爾《荷蘭景觀》1670

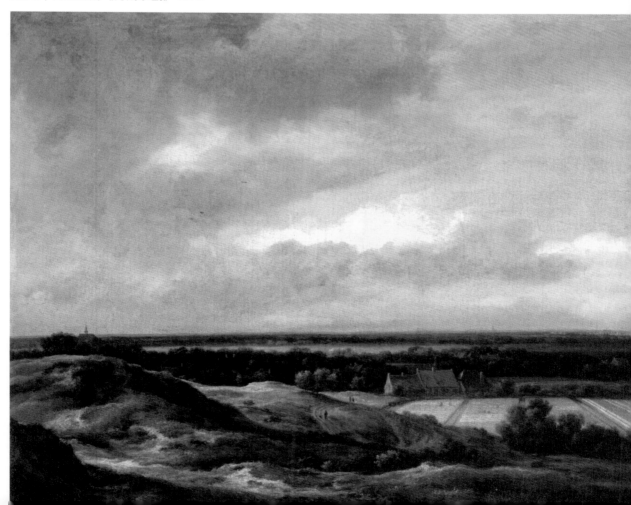

在《西方美學名著引論》一書中，對於**外在於我的美**與**關係到我的美**下了非常精闢明確的定義。該書提到外在於我的美，就是存在於事物本身但尚未被人認識感覺到的美，而關係到我的美是指，已被人認識和感覺到的事物本身之美。依照狄德羅的辯證思想，美不因人的主觀意識轉移而轉移，所以**關係到我的美**必須以**外在於我的美**為客觀依據，**外在於我的美**則須以**關係到我的美**被人理解感受到。美是由關係所構成，如果把美從關係的環境抽離，就沒有所謂的美或醜的形象與認識的可能了，狄德羅在此對美的客觀存在與人的認識作用，作出極為有力的論證。

就美的客觀存在論而言，狄德羅把美視為脫離人類主觀意識或思維的一種超然的客觀存在，強調美的絕對客觀論，乍讀之下，似乎與柏拉圖的美是理型說雷同。然而，二者的論述與辯證方向卻是南轅北轍，截然不同。狄德羅提出的美在關係說，是從徹底的**唯物主義**思想出發，強調**美是獨立於人之外的一種物質的屬性**，無論人是否存在，美就已客觀的存在於物質或事物中，具有物質的第一性。而柏拉圖的美是理型說，強調美的**理型**才是事物的美的根源，而**不是從事物的屬性或感性形象上去尋求**。也就是說，柏拉圖認為美的自然現象或藝術作品，乃至一切美的事物，是因為分享或分有了美的理型時，才會成其美的。只有美的理型才是美的本質，而美的本質是不生不滅、常絕對、永恆不變的，任何世間的事物皆不能絕對全然的呈現，或代表美的本質或美的理型。因此柏拉圖對美的絕對客觀論，是由客觀的唯心主義思想出發，堅持美是一種精神實體，因此與狄德羅美在關係說所強調的美的（唯物論的）客觀存在，從哲學辯證的出發點而論，是完全相反的。

狄德羅把美分為**真實的美**和**相對的美**的方法，主要在於事物本身各式各樣的關係，以及事物在人心中喚起的關係這二種不同的概念所致。狄德羅說，把那些本身有某種因素，能夠喚起「關係」這個概念的，叫作真實的美，而把凡是能喚起關係

並在應作比較的的事物之間，呈現恰當關係的一切概念，叫作相對的美。**真實的美**是事物本身構成部分之間的關係形成的，在他們的構成部分之間看到了秩序、安排、對稱、關係。因此，我們透過直接觀察，就可喚起關係的概念，認識它的美。**相對的美**是一事物和其他作比較的事物之間的關係所產生，因此必須把某事物與另一事物並列進行觀察，才能喚起聯繫的概念關係，進而認識比較之後的美。由於事物與相比較的事物會產生許多的比較概念，與多種的聯繫和關係，因此在觀察者心中喚起的關係概念愈多，其相對的美也就會愈多。

狄德羅在論述相對的美之前提出了一個前提，那就是**相對的美**必須要透過兩種事物的聯繫比較後，所產生的關係才能辨識出來。而事物之間的關係是多種多樣的，因此構成的美也是複雜多樣的，絕不像柏拉圖所言的美是永遠絕對、恆常不變的。加上事物之間的聯繫和關係隨時存在著變化與發展的可能，因此所產生的美也是富於變化且具發展性的。總之，美隨著關係而產生、而增長、而變化、而衰退、而消失，這充分說明了為何狄德羅反對透過人的主觀意識把美絕對化，也說明了美在關係說是一種具有生命力的有機美學思想。狄德羅以**普遍聯繫**與**變化發展**兩觀點，為美的產生和發展提供了深刻的辯證論述。總言之，狄德羅把美以二分法來區別，下圖是簡單歸類。

　　儘管狄德羅提出**美在關係說**對於探討美的本質具有深刻的辯證法因素，但是卻沒有對關係的概念訂定出精確的意義與具體的內容，我們只能從他的辯證論述中去理解：他認為美的本質是一切美的物體所共有的品質，是這樣的一個品質，美因它而產生、而增長、而千變萬化、而衰退、而消失，只有關係這個概念才能產生這樣的效果。誠如上段所言，事物本身存在著真實的關係，而且這種真實的關係是在人的悟性中，被喚起**關係**的概念而發生。因此狄德羅說，就哲學而言，一切能在我們心裡引起對關係的知覺，就是美的，對關係的感覺就是對美的基礎。

　　他的美在關係說是以唯物主義作為美學思想的基礎，爾後，狄德羅再進一步以這個唯物主義的美學思想，建立了他的現實主義藝術理論，有系統地探討藝術與現實的關係。藝術與現實的關係，儼然成為狄德羅現實主義藝術理論中的核心議題，在這個核心議題中，狄德羅提出了五個深刻、具前瞻性的論述方向：

1. 藝術的真實性：形象與實體的吻合。
2. 藝術的典型性：藝術美高於自然美。
3. 藝術的傾向性：藝術的思想傾向性須服膺反應現實的真實性。
4. 藝術的想像與虛構之功能性：藝術必須藉由想像、虛構的作用，來塑造人物形象，以感動人為目的。
5. 藝術的社會作用。

　　每個論述都反映出，狄德羅對於藝術的感性形象與現實的真實對象之間，互為表裡的關係與明顯必然的聯繫。

5-3 美在關係說與現實主義藝術理論的關係 ○○○

　　由上可知，狄德羅相信藝術的真實只能來自現實生活，這一論點與亞里斯多德以來的古典主義美學思想，強調藝術源自於對現實的模仿、藝術模仿自然的觀點，表面上看似一致，其實卻有著本質上的差異。**古典主義**文藝理論強調的**自然**是一種具有理性特質的自然，目的是希望藉由個別的事物來揭示現象的本質以及事物內在發展的邏輯和規律，以達到普遍性與特殊性的統一，以及偶然性與必然性的統一。亞里斯多德甚至在《詩學》中提出**事理合**一的觀念，主張理即存在事中，理不能離開事，當理離開了事，理便無法具體存在。因此，自亞里斯多德以來的古典主義，皆視**模仿自然**等同於**體現理性**。然而，狄德羅儘管承襲了亞里斯多德以來的理論傳統，但他並不滿足於古典主義文藝理論的美學思想。我們可從他對繪畫與戲劇兩種藝術類型提出的論述中，理解到美在關係說裡一再強調的**關係**，是存在於自然事物與自然事物之間的自然關係之中、存在於社會事物與社會事物之間的社會關係之中，也存在於自然事物與社會事物的聯繫、消長、發展與變化關係中的影響，不同於古典主義追尋的和諧統一。

　　首先，就繪畫而言，狄德羅在其著作《繪畫論》一書中，即強力鼓吹要求畫家要走進現實生活裡，去直接體驗、精確觀察與仔細研究自然的真實樣貌。他鼓勵學生走出教室去融入人群，觀察與研究自然真實狀態。他要學生到鄉間小酒店去，會看到人們在發怒時的真實動作，並且要尋找公眾聚會的場景，觀察街道、公園、市場和室內，這樣對生活中的真實動作就會有正確的概念。狄德羅認為，繪畫作品中形象不真實自然的主要原因，便是他們成天把自己關在畫院裡，照本宣科地學習老

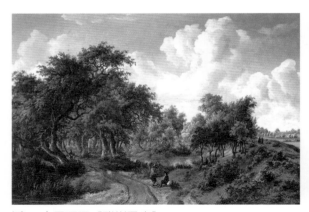

圖5-3｜霍百瑪《群樹風光》1663

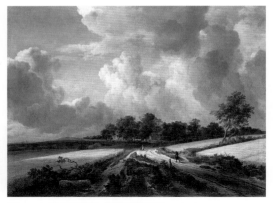

圖5-4｜魯斯達爾《鄉間景觀》1670

師依樣畫葫蘆。因此，針對自然是藝術的範本，或藝術是現實的模仿等古典主義的刻板理想，在狄德羅的美學思想裡已出現本質上的改變。狄德羅向藝術創作者提問，藝術家需要的是未經雕琢的自然，還是加工過的自然？是平靜的自然，還是動盪的自然？需要的是巨大的、粗礪的、野蠻的氣魄！這些觀點說明了狄德羅認為藝術所模仿的自然，不應再是經過理性萃取或文明教化後的自然，而應是原始粗礪、富變化與消長生命力的自然。而在描述社會生活方面，要以突顯尖銳的矛盾衝突，洶湧澎湃或蕩氣迴腸的動態景象，或是複雜多變的事件，作為構思的起點。這些看法不僅突破古典主義僵硬呆板的桎梏，並有助於後世浪漫主義、寫實主義等近代現實主義文義理論或美學思想的形成。

　　由以上的綜合論述可得知，狄德羅對於**模仿自然**所呈現出的**藝術真實**與**藝術美**，在審美實踐的本質上是完全相同的，因為他認為只有建立在和自然萬物關係上的美，才是持久的美，藝術中的美與哲學中的真理，有著共同的基礎。**真理**是什麼？就是我們**判斷符合事物的實際**。**模仿的美**是什麼？就是**形象與實體的吻合**。所以，形象與實體相吻合，就是藝術把現實

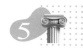

生活中的紛繁雜亂的具體形象或現象，加以提煉、集中、典型化，如此才能把現實生活的各種現象濃縮與昇華，這才是藝術美或藝術真實的基本途徑。而將形象與實體相吻合的另一意思就是，把現實生活**典型化**，所以典型化是創造藝術美的基本手段，也是美在關係說裡對**關係**定義的具體實踐。

　　狄德羅不斷向當時的藝術家提出要求：「把所看到的自然如實地顯示給我！」而任何阻礙表達真實與自然形象的傳統繪畫技巧或舊習陋規，也都要加以破除。他進而把真實、自然作為對藝術創作的基本要求，以及評量藝術作品的基本標準。他認為任何東西都敵不過真實，一切和自然真實相悖的東西，都是可笑和可厭的，因此在藝術思想傾向與技法表現方面，必須服膺於反應現實的真實性。狄德羅如此強烈地大聲疾呼，把反**映現實的真實性**作為**藝術**美的基本條件，在當時是現實主義文藝理論最具前衛性的創見之一，深具啟蒙運動的革命精神。在一世紀之後的巴比松畫派與寫實主義畫派中，我們看到了狄德羅美學思想全面旺盛的開花結果。

　　對於戲劇藝術，狄德羅同樣把藝術的**真實性**看作藝術的創作原則，強調作品中的每個環節都應呈現出自然與真實的要求，無論是人物、情節、環境、布局、布景、語言、服飾、表演，都要以藝術真實性作為最高標準。誠如上段所述，藝術的真實來自現實生活，所以藝術的目地便是要將現實的表象材料加以取捨、淬鍊、想像與虛構，然後創造出真實感人的藝術形象，以達到形象與實體相吻合的藝術美理想。狄德羅也用這些美學思想為基礎，建立起以現實主義為基礎的戲劇理論，打破過去悲劇與喜劇兩個極端風格的框架，另外建立一種新型的**嚴肅劇**或**正劇**的戲劇類型，並提倡**社會情境**說等類似的主題。在其《論戲劇藝術》(1758)與《關於〈私生子〉的談話》(1757)兩篇論著中，便提到戲劇的類型不應只限於，傳統的悲劇與喜劇兩種極端的型態，而應該致力開發介於這兩者之間的新劇種，

為此他提出了嚴肅劇。從西歐戲劇發展史來看，狄德羅的嚴肅劇不但呼應了當時的要求，對傳統古典主義戲劇提出全面檢討、改革與提昇的呼聲，同時對當代與後世戲劇藝術發展具有承先啟後的歷史貢獻。他對嚴肅劇在功能與性質上所提出的原則性論述，同樣以**美在關係說**的美學思想作為論述的基礎，特別是從真實的美與相對的美這二個角度所具體延伸出來的創作觀點，對嚴肅劇具有指導的作用。

在戲劇藝術中，他提到改革的第一步，就是要以現實客觀的觀點來觀察真實世界，將所觀察到的社會現象忠實地記錄下來，完整的呈現於劇場中，摒棄勻稱的韻文而改採用散文體裁。至於演員，則要像現實人物般在舞台上生活，活在觀眾面前。無論在人物性格的刻畫、情節場面的處理、語言台詞，乃至舞台布景演員表演和化妝服飾，皆須盡量地真實，符合真實與自然的要求，具體實踐現實主義戲劇理論。

為了讓戲劇的真實不但能按照事物本來的面目來表現它們，而且還要達到刻畫人物形象、打動人心的目標，因此狄德羅提出了**社會情境說**來推動戲劇的藝術真實性。**社會情境說**是新型戲劇作品的基礎，其核心內容應以人物的社會環境、處境、社會地位、特殊的社會關係、生活條件或義務責任為主，期使戲劇務必接近現實生活。因此**社會情境說**可說是**美在關係說**的必然延續，同時也是相對的美的自然延伸。狄德羅提到社會處境，從這塊土壤裡能抽出多少重要的情節、多少公事私事、多少尚未為人所知的真理、多少新的情況！世界上也許沒有任何東西比各種社會情景，對我們更陌生，更能引起我們的興趣。因此，狄德羅對戲劇藝術的論述，充分證明了他在**美在關係說**裡討論到的**社會關係**，與其發展、擴充、變化、消長的有機聯繫。因此他對於社會情境裡最重要的主角，人物性格的論述，是與古典主義戲劇美學理論中，主張將人物的類別加以區分，使人物性格的特點典型化、類型化，甚至凝固化與僵化

的**類型說**，是完全不同的。他認同把人物性格刻畫得好，是戲劇作品成功的條件之一，但是人物性格須由情境來決定，按照情境決定你的人物性格，人物性格才會逼真感人。又誠如他在藝術理論中提到的，「這就如樹上的葉子一樣，沒有兩張葉子會出現相同的綠，同樣，沒有兩個人的動作與體態是一模一樣的。對於一個跟別人一起前來的人，與一個為利所誘而來的人，對於一個孤獨的人和一個備受重視的人，如果你抓不出其中的差異，那就把畫筆丟進火裡燒掉吧，否則一定會把所畫的都變得類型化。」狄德羅所主張的環境決定性格，以及性格隨環境條件變化等文藝思想，不但闡明了人物性格與社會環境的有機聯繫，更是現實主義戲劇理論的重大指標。

　　他可謂是將現實主義戲劇理論與古典主義戲劇理論相結合的先驅之一。狄德羅強調，在戲劇作品中既要求概括事物的普遍性，也要求表現事物的個別性；既要求典型形象的藝術真實性，也要求人物性格的個性；既要反映事物的本質關係，也要描繪事物的真實外貌。因此，藝術的真實對狄德羅而言就是，以虛構與想像的作用，對現實生活進行加工與改造，並加以典型化而創造出來。

5-4 美在關係說與十七世紀荷蘭畫派的 歷史對應 ○○○

雖然狄德羅強調自然是藝術的範本，藝術的真實性必須以現實生活為根基，但他同時也指出藝術美或藝術的真實，與自然美或自然的真實，在審美實踐的等級上是不同的。藝術真實不應只是對自然的簡單抄襲，藝術家應深入現實生活，直接去感受和研究自然的真實樣貌，精確仔細地觀察自然。藝術家不應是自然的純粹模仿者，或普通自然景色的抄襲者，而應當是理想的、充滿詩意的自然創造者。狄德羅的藝術美學思想無獨有偶的，出現於早他一世紀的17世紀的荷蘭風景畫或荷蘭畫派。在荷蘭畫派中，無論是風景描繪、人物刻畫、海上船隻，或水車磨坊的藝術形象，在在都具體鮮明地與狄德羅以唯

圖5-5 │ 范果衍《荷蘭海邊》1656

物主義核心思想建立的美在關係說，關於藝術美高於自然美的
論述相互輝映，彼此對應。特別是他所強調的存在於自然事物
本身、自然事物之間、社會事物本身、社會事物之間，以及自
然事物與社會事物之間的種種複雜具變化發展的有機聯繫與關
係。

圖**5-6**｜范果衍《海邊沙
丘的小茅屋》約1655

圖**5-7**｜魯斯達爾《河邊
風車》1670

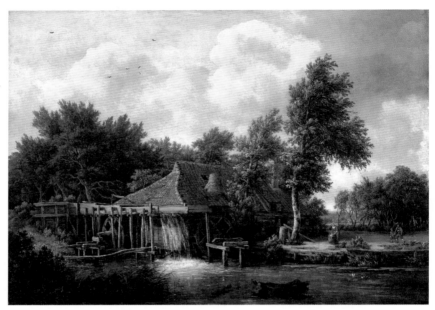

圖5-8 ｜ 霍百瑪《水車磨坊》1665~1668

　　荷蘭風景畫興起的主因為，1715年自法王路易十四駕崩後，在法國各地逐漸興起一股對抗古典主義學院派的**知性主義**之反動勢力。加上當時法國許多藝術經銷商人對荷蘭的風景畫嚮往不已，新興的贊助者因以城市的風景樣貌為傲，深深著迷，甚至許多當時法國王室成員把荷蘭風景畫視為家族典藏，致使荷蘭風景畫以銳不可擋的魅力持續影響法國藝術界，使風景畫在荷蘭興起了一股熱潮，誕生了許許多多的風景畫家。那時候的荷蘭畫家都有一定的繪畫模式，稱之為荷蘭畫派，然而這些風景也不是寫生出來的風景，這風景仍是藝術家自行想像、組構出來的。根據臺藝大陳貺怡老師的論述，荷蘭畫派的畫家或藝術家會先到戶外研究大自然的元素，回去之後再將各個地方的草稿重新組構，然後創作成一張張具有高度藝術真實性的風景畫。此時的風景畫也已經有一定的模式，如橫式構圖、用來標示遼遠空間感的地平線、位在前景的水面、中景，以及遠景的天空。有天空必然會有雲朵，雲朵有各式各樣的

變化，在專家學者研究之下，當時荷蘭畫派就雲朵的畫法大約有七到八種，因此我們甚至可以從雲朵的畫法，分辨畫家的從屬。

17世紀興起的荷蘭風景畫，持續對18世紀的法國產生不可抗拒的影響，可由著名的三大荷蘭風景畫領袖范果衍(Jan van Goyen, 1596~1656)、雅各·范·魯斯達爾(Jacob van Ruisdael, 1628~1682)與霍百瑪(Meindert Hobbema, 1638~1709)的畫作中，了解荷蘭畫派的藝術美。一般而言，魯斯達爾的風景畫的風格傾向於憂鬱和悲涼，而霍百瑪的畫面則顯得明朗和歡愉。這主要是前者描繪的多半是荒丘與沼澤、銀灰色的天空和蒼茫

圖5-9 | 范果衍《河邊的風車》1642

的平原；而霍百瑪的畫作則吐露出淡雅的鄉土氣息，與寧靜的
村莊風情。由此得知，狄德羅所主張的真實、自然，以及美在
關係說強調美存在於事物的客觀性質、事物的客觀性質是美的
根源等等觀念，在早一世紀的荷蘭畫派中就已實踐了。

圖5-10｜范果衍《在入海口的帆船》1655

圖5-11｜霍百瑪《米德哈尼斯鄉道》1689

5-5　美在關係說與十九世紀巴比松畫派美學思想 ∘∘∘

　　巴比松畫派的創作思想與狄德羅所提倡的真實、自然，以及盧梭(Theodore Rousseau, 1812~1867)主張**回歸自然**的美學理念，在歷史的進化中不謀而合。如前所述，狄德羅一方面強調自然是藝術的範本，藝術的真實性必須植基於現實生活，另一方面他也指出藝術美不等於自然美，藝術的真實也不應等於自然的真實。因此藝術家不應是自然的純粹模仿者，或普通自然景色的抄襲者，而應當是理想的、充滿詩意的自然創造者。甚至，藝術家應到現實生活中去直接感受和研究自然的真實貌，並精確地觀察自然。由此可知，狄德羅認為藝術的真實，比自然的真實更為崇高、更理想、更具普遍性，然而在藝術美的現實和理想兩個方面，他又更重視理想。

　　狄德羅的藝術思想特質包含**藝術真實性**、**藝術典型化**與**藝術殊異性**三種。藝術的真實必須從自然出發，並且要超越自然，以達到藝術美的理想。因此，藝術家必須將現實生活加以改造並進行典型化，最後要呈現出藝術的普遍性與個別性。將現實生活加以改造，並進行典型化的過程，就是想像與虛構的過程，因為他要藉由這樣的過程，把現實生活的自然表象加以典型化，讓整個作品的結構呈現出流暢逼真的藝術形象，而**逼真性**就是狄德羅對藝術與美學思想最主要的貢獻之一。狄德羅的美在關係說所主張的真實、自然，以及畫家需要對自然更嚴格的模仿，在當時以及後世皆產生無遠弗屆的深遠影響。他的美在關係說與現實主義文藝理論，不但在法國落地生根，更在後來的巴比松畫派、寫實主義畫派，甚至印象畫派皆有跡可尋。

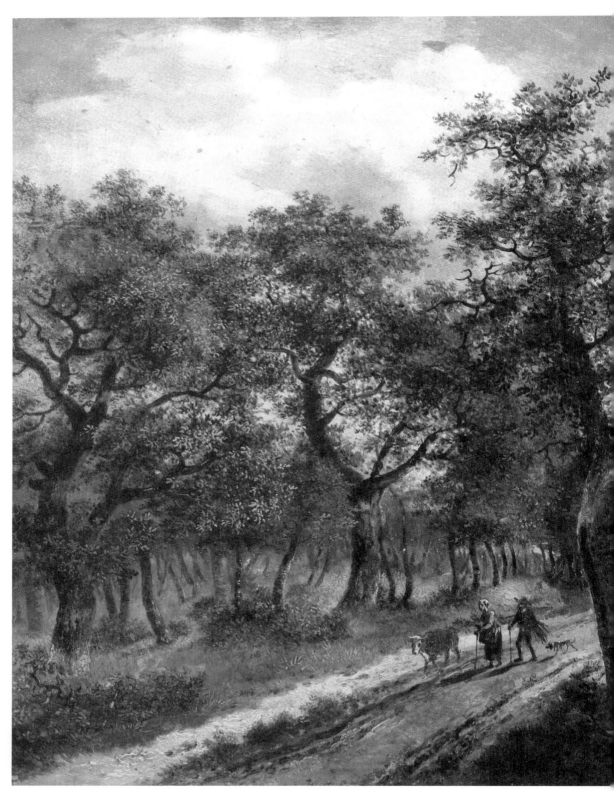

圖5-12｜布魯昂德特《景觀》

圖5-13｜柯洛《摩特楓丹的回憶》1864

　　巴比松畫派(Barbizon School)又稱為楓丹白露畫派，最初是由一群喜愛風景畫，於19世紀中葉（約1830~1860），經常造訪聚集於巴黎東南方的楓丹白露森林附近的巴比松村，來從事繪畫工作的畫家，1840年後吸引更多的畫家定居於此。他們熱衷於描畫自然風景和農村生活，以拉札爾·布魯昂德特(Lazare Bruandet, 1755~1804)、柯洛(Jean-Baptiste Camille Corot, 1796~1875)和米勒(Jean-François Millet, 1814~1875)最為著名。柯洛專門描畫風景與人物。米勒在當時即被認為是法國當代最偉大的寫實主義田園畫家。他的繪畫內容具體而寫實地記錄下農村生活，作品在在反應出當代一般平民的思想，並以鄉村生活中樸實感人的人性聞名於法國，《拾穗》（圖2-10d）與《晚禱》（圖2-10e）即為此傑作。20世紀法國著名作家羅曼·羅蘭在《米勒傳》提到，「米勒這位將全部精神灌注於永恆的意義勝過剎那的古典大師，從來就沒有一位畫家像他這般，將萬物所歸的大地給予如此雄壯又偉大的感覺與表現。」巴比松畫派是法國浪漫主義轉向寫實主義與現代主義的一個起點，對1860年後興起的印象派打下了良好的基礎。

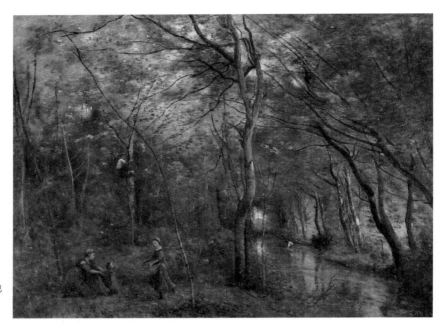

圖5-14｜柯洛《青綠色的河流》1860~1865

　　巴比松畫派成立的原因之一是，約於1817年，羅馬獎的繪畫競賽成立了**歷史風景畫**的部門，這雖然顯現出人們對風景畫的愛好日益升高，不過風景畫必須加上**歷史性**的前提條件才能獲得學院的認可，也益發地突顯風景畫在當時藝壇所處的卑微地位。將風景畫依附於歷史、宗教和文學主題的現象，引起了一群以忠實呈現風景為信條的年輕畫家的不滿。為了抵制法國歷史畫在古典繪畫裡建立的悠久傳統與至高地位，並且拋棄理論，試圖表現農村鄉間的真實現象，這群年輕畫家為了忠於自身的觀察，儘管風景畫難以在官方的藝術體制中獲得重視，他們依然選擇融入自然到戶外寫生，以自然為師，直接以寫實的繪畫技法抒發他們身處大自然中的感受，畫出大自然的千萬風情與千姿百態，以對抗學院派與官方藝術的墨守陳規和閉門造車。巴比松畫派的畫家們對於古典主義理想風景畫的墨守成規、閉門造車的作法，與狄德羅對當時畫院的學生不踏出畫院，深入生活去觀察周遭真實的面貌的心情，竟是一模一樣的。這群新世代畫家帶著畫具，走進自然，藉由自身敏銳地觀察自然，以17世紀荷蘭畫派作為追隨的精神指標，完全忠實描

繪眼前的自然，具體入微地在歷史的軌跡中實踐了狄德羅美在
關係說裡，力求形象與實體吻合、要真實自然，以及藝術美的
美學標準。

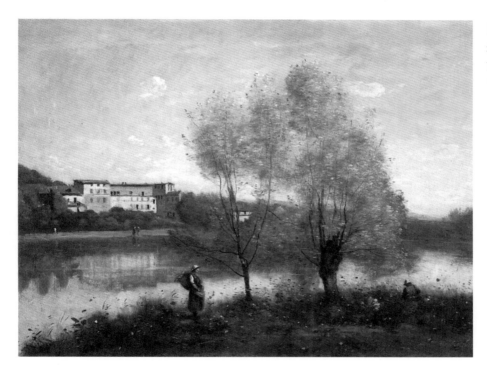

圖5-15│
柯洛《亞維瑞城》
或《小鎮風光》
1865~1870

圖5-16│
柯洛《村路》
1860~1865

5-6 美在關係說與十九世紀寫實主義美學思想 ◦◦◦

　　寫實主義(Realism)廣義而言，為人們藉由感官知能接收訊息，加以分析組織，以自然風景或時事議題為題材，以自己的評價與觀點，將活生生的社會環境與實際面目忠實精確地描繪出來，但也因生長環境及認知不同，產生不一樣的經驗，這種組織過後的觀點差別，讓同個題材的作品呈現不同樣貌。

　　一反以往古典主義專門描述偉大人物與偉大事蹟的習尚，寫實主義強調由日常生活中尋找題材，描寫社會底層的生活或凡夫俗子的活動，以新的目光觀察自然，很真實地重現當代社會的種種現象，將現實化成為藝術作品，構成了寫實主義的潮流，法國美學家甚至把寫實主義稱作**醜陋的理想主義**。寫實主義最重要的貢獻之一，在於擴大文藝題材的創作範圍，並且解放了古典主義與浪漫主義嫌棄醜惡的戒律。

　　寫實主義興起的時機與原因主要是在1830年代，法國由於受到工業革命的影響，當時社會與經濟的主導權實際上已掌握在新興市民階級的手中，此種社會經濟主導權轉向的情形，從狄德羅的時代開始，已歷經一個世紀之久。1830年代以後，美術作品的鑑賞者與購買者，從宮廷貴族擴展到一般的市民，而提供畫作的畫家，自1833年以後人數急速增加，沙龍展上的展出件數也從兩千件增加到三千件不等。畫家對題材的選擇完全投向日常的生活現實，而這一點也就是寫實主義興起背後的主要原因，在當時，作為新贊助者的新興市民階級，較不具備傳統與古典的涵養，因而對現實熟悉的事物產生較高的興趣。儘管在當時繪畫類別的地位上，官方學院美學的歷史畫仍占有

圖5-17 │ 米勒《揹負材薪的婦女》1852~1853

圖5-18｜米勒《母親的細心》1857

圖5-19｜米勒《餵食小孩》1860

優越的地位，卻吸引不了新興市民階級的目光，市民階級或資產階級並不喜歡宏偉的神話畫、歷史畫，他們喜歡的是更熟悉的、易於了解的主題，期待將身邊熟悉的現實事物如實描寫出來，如肖像畫、風景畫、靜物畫等等，皆具有強烈表現現實的傾向。這種對鑑賞題材在傾向與趣味上的轉移，很快蔚為一種風氣，於是，在當時興起的寫實主義風格儼然成為因應時代潮流的最佳產物。寫實主義主張為生活、為群眾的藝術，以描述當時社會的現狀為主要目的。最著名的寫實主義畫家是庫爾貝，他反映底層人民的生活，如《碎石工》，其名言是：「我不會畫天使，因為我從沒有見過他。」他被選為巴黎公社的文藝委員。

依據范夢教授編著的《寫實到印象》記述，19世紀初在法國興起寫實主義繪畫的美學思想特性，可歸納為**時代性**、**真實性**、**典型性**、**批判性**四點。寫實主義的時代性特色，在於忠實精確地記載描繪當時的社會人生，並與官方學院派一味醉心於古典主義的理想作對比。寫

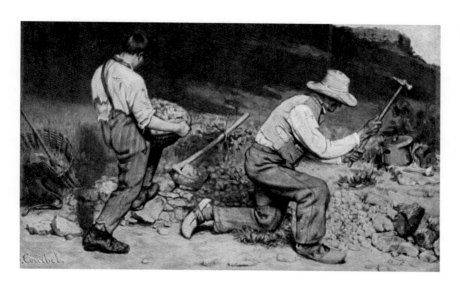

圖5-20｜庫爾貝
《碎石工》1849

實主義的真實性則在於，他們強調客觀忠實地記載所看到的一切人物現象，這些現象包括揭發社會的黑暗面，因此他們反對浪漫主義過度主觀的幻想與假設，更反對過度美化或粉飾現實。而寫實主義的典型性，正好呼應了狄德羅主張藝術真實性的看法。上文提到過，狄德羅對於藝術真實性的作法就是要將生活中的人物典型化，讓藝術中被典型化的人物能真正代表出現在現實社會的環境、人物和事件。最後，寫實主義的批判性

圖5-21｜米勒《捆整材薪的工作》1850

圖5-22｜梵谷《食薯者》1885

圖5-23 | 阿弗列德‧史蒂芬斯《遊蕩罪》1855

是該藝術派流最重要的特性，較之以往，法國寫實主義的藝術家們，更加強調猛烈地揭露批判當時的社會底層生活，因此在推動社會的改革發展上功不可沒。

　　至於如何將寫實主義名稱普及到社會上，畫家庫爾貝(Gustave Courbet, 1819~1877)扮演著重要角色。庫爾貝在1849年發表《奧南的餐後》，1851年出品《碎石工人》，描寫的主題都是平凡人的日常生活。在今日，以沒沒無聞的農民勞動者為繪畫題材並不足為奇，但當時描寫卑微日常現實生活幾乎是革命性的事情，因為自文藝復興以來，以寫實技法描繪這樣的主題是很少的，庫爾貝挑戰了來自技法以外的主題、內容、理

念。1855年，他在萬國博覽會正前方的蒙特尼大奧借了會場，
舉行名為「寫實主義」的個展。隔年，批評家路易・埃德蒙・
迪朗蒂(Louis Edmond Duranty, 1838~1880)創刊了《寫實主義》
雜誌，這時寫實主義才正式成立。

圖5-24｜尚隆《巴黎情景》1833
圖5-25｜杜米埃《三等車廂》1863~1864

反思議題

1. 請從米勒的畫作《拾穗》與《晚禱》來說明「寫實主義」的創作理念。

2. 如果您的房間需要掛一幅畫，您會選擇哪一種畫派的作品？為什麼？

3. 您認為狄德羅的「美在關係說」的美學思想能幫助您理解藝術作品的形式還是內容，還是兩者？

4. 請表述狄德羅的「美在關係說」的主要核心思想，並以您自身生活中的體驗或經驗來舉例說明。

註 釋 | Note

1. 彭立勛(1988)，《西方美學名著引論》，木鐸出版，61頁。
2. 中國社會科學院文學研究所(2010)，《文藝理論譯叢》，知識產權出版，18頁。
3. 同註1，63頁。

康 德

美 學 思想V.S.浪漫主義

康 德
▶▶▶

Aesthetics
and
Arts in Life

　　康德(Immanuel Kant, 1724~1804)是18世紀末19世紀初德國古典先驗唯心主義哲學的創始人，被認為是對現代歐洲最具影響力的思想家之一。康德哲學理論的一個基本出發點是，認為將經驗轉化為知識的**理性**是人與生俱來的，沒有先天的理性我們就無法理解世界。

　　他的哲學思想充滿批判辯證的邏輯分析精神，學術界通常以1770年為分界把他的哲學思想分為兩個時期：前批判時期與批判時期，前批判時期研究自然科學，批判時期則主要研究哲學。在批判時期裡，康德分別在1781年的《純粹理性批判》、1788年的《實踐理性批判》和1791年的《判斷力批判》三本哲學著作，分別探討了認識論、倫理學，以及美學，提出了完整的**先驗唯心主義**哲學觀點，成為康德批判時期裡最重要的思想貢獻。事實上，康德的整個批判哲學體系主要探討的就是三種先驗判斷與三種對應的判斷力：認識判斷與純粹理性判斷力、道德判斷與實踐理性判斷力、反思判斷與審美判斷力。在這三本哲學著作當中，有關美學原理的批判、分析與研究完全出現在《判斷力批判》一書，在這本書中康德對審美的先驗原理、美學表象、審美判斷力的特點等觀念，都進行了非常統整嚴謹的探討與批判。

　　在本書第一章我們曾經提到，提倡**經驗主義論**的學者主張人類獲得知識的唯一途徑，僅能依靠我們的感覺經驗。但是，提倡**理性主義論**的學者則主張知識的獲得，僅能單獨透過在形成經驗之前的理性作用來獲得。亦即，經驗主義者認為人類是從自身的經驗探索，逐步形成對世界與知識來源的認識，而理性主義者則認為人類的知識，來自於人自身的理性作用，康德的三大批判哲學論述在一定程度上接合了兩者的觀點。康德認為知識是人類同時透過感官與理性得到的，經驗對知識的產生是必要的，但不是唯一要素，把經驗轉換為知識，就需要理性。康德與亞里斯多德一樣，將理性稱為**範疇**，並強調理性是

天生的，人類透過範疇（理性）的框架來獲得外界的經驗，沒有範疇就無法感知世界，因此範疇與經驗一樣，是獲得知識的必要條件。但康德同時也意識到，事物本身與人所理解的事物往往是不同的，人永遠無法確知事物的真正面貌。

　　此外，除了英國經驗主義與歐陸的理性主義，真正對康德哲學思想體系形成決定性影響的是，牛頓的自然科學研究與盧梭的**返回自然**觀點，也同樣對康德思想產生深遠影響。[1]

6-1 康德先驗唯心主義探微 ○○○

　　首先，康德的《純粹理性批判》主要強調知識的來源、自然概念，以及構成知識的條件。康德認為知識的構成來自兩方面的結合，第一方面是外來感性的紛雜的材料，第二方面是人內心與生俱來的、有條理順序的認識能力，這種認識能力是一種先天的意識形式。這種意識形式或認識形式存在於任何經驗之先，任何後天經驗的形成皆需透過這種先驗的認識形式才有可能出現，這種先驗的認識能力，稱作**知性**。也就是說，人在其自身的意識形式裡會主動產生一些像是概念、範疇的主觀認識能力，人就用這些主觀認識能力把感性的外在知識材料結合起來。康德認為**知性的純粹概念**或**純粹範疇**共有四組，分別是**量**的範疇、**質**的範疇、**關係**的範疇與**模態**範疇。康德認為，一個認識若要完全，它必須具備普遍性（量）、是清晰的（質）、是真的（關係）、是確實的（模態），每一組範疇各包含三個判斷形式：

1. **量**的範疇包含**統一**、**多數**、**總體**三個判斷形式。

2. **質**的範疇包含**實在**、**否定**、**限制**三個判斷形式。

3. **關係**的範疇包含**屬有性與實存性**（實體與屬性）、**原因性與依存性**（原因與結果）、**相互性**（能動者與受動者之間的交互作用）三個判斷形式。

4. **模態**範疇包含**可能性／不可能性**、**存在性／不存在性**、**必然性／偶然性**三個判斷形式。[2]

　　人基本上就是利用這四組範疇內共十二種先驗的，或說是與生俱來的判斷形式，來整理自然與現象界的感性材料，使得現象界或自然透過人與生俱來的**知性**作用呈現一定的認知規律。[3]換言之，人類藉由十二個知性的**判斷形式**獲得自然的規律

圖6-1 | 秋景
http://www.jxteacher.com/userfiles/wyxjxfc/images/

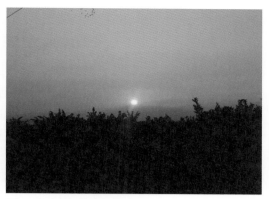

圖6-2 | 夕陽 邱暐恩攝影

性與必然性。康德也界定了知性的使用範圍，強調知性必須來自感性經驗與現象界，因為知性能力只能借助經驗與現象界的事物才能得以發揮其能力，它本身是無法單獨提供先天的純粹概念。也正因為如此，知性能力無法認識事物經驗或現象界背後的本體，也就是**物自體**。康德把世界分為**現象界**與**物自體**兩個部分。物自體是指潛藏於事物與現象背後的另一個世界，是事物與現象的本體。人類是無法以自己的知性能力去認識這個超越感性經驗的物自體對象。物自體一共包含三個理念：

1. **靈魂**，是精神現象最完整的統一體。
2. **世界**，是物理世界最完整的統一體。
3. **上帝**，是**靈魂**與**世界**的統一。

　　康德在第二本先驗唯心巨著《實踐理性批判》中，論述到人如何透過先驗唯心的**自由意志**去達到道德的自由。《實踐理性批判》就是一部探討自由概念與物自體的倫理學著作。康德在本書中強調意志不會受到外因的支配，人類辨別是非的能力是與生俱來的，而不是從後天獲得，並能為自己本身立下規定。康德也在這本哲學論述中提出，自由概念的規律就是道德律令，目的在彰顯與發揮人類與生俱來的、趨吉避凶的良善意志，這套自然法則是絕對的，也是先驗的，是普遍性的道德準

則。康德認為，一個行為是否符合道德規範並不取決於行為的後果，而是採取該行為的動機。康德還認為只有當我們遵守道德法則時，才是自由的。在論述的結尾，康德以**靈魂不滅、意志自由、上帝存在**等三個超越感性經驗與現象界的**物自體**先驗原理結束全文。

　　由上文可知，康德除了將理性的**理論運用**與**實踐運用**分別在第一本與第二本哲學論述中作了本質上的區別外，並在第二本哲學論述裡針對理性的實踐的運用方面，特別在**自由**與**意志**二者的先驗思想部分，作了原理性的敘述，強調人類透過自由意志去實踐純粹理性。康德斷言自由是意志的屬性，人類按照自己的自由意志來實踐理性，毫不受外在因素的控制。但是，當康德思索如何透過理性的認識能力去認識**現象**之外的三個**物自體**理念時，發現知性與自由意志是不足以構成認識**物自體**的條件。康德在第三本哲學論述《判斷力批判》提到，我們全部的認識能力有兩個領域，即**自然概念**和**自由概念**兩個領域，而認識能力的先驗原理就是由自然概念和自由概念兩個概念提供先驗法則的。[4]但是儘管這兩個概念雖然都源於理性，二者的本質是對立的。因為自然概念（知性概念）只能利用直觀來表達知識、掌握現象和認識對象，無法以感性經驗證明物自體的先驗思想；而自由概念卻能表述物自體。即一個是認識能達到的世界，一個是認識不能達到的世界。[5]然而康德認為，儘管在感性的自然概念領域和超感性的自由概念領域之間，雖然存在著一條不可踰越的鴻溝，好像是兩個截然不同的世界，但是自由概念應該把它的規律所賦予的**目的**，在感性世界裡實現出來。因為自然界必須能夠這樣地被思考著：**它的形式的合規律性**，至少對於那些按照自由規律在自然中實現目的的可能性，是互相協應的。[6]

　　因此，我們不難發現康德極欲在**自然的必然**與**意志的自由**尋求貫串這兩種思考型態的第三種思考型態，他認為**判斷力**就是解開這個問題的答案。他的第三本先驗思想著述《判斷力批判》，就是以**判斷力批判**作為結合這兩個領域部分，成為整個先驗範疇與先驗原理的手段。康德說，判斷力同樣地在自身包含著一個先驗的原理，並且又因愉快和不愉快的感情，必然地和欲求機能結合著。因此判斷力同樣也是從純粹認識能力，即**自然概念**領域走向**自由概念**領域的過渡，在**知性**與**理性**、**現象界**與**物自體**、**自然必然**和**自由意志**之間，扮演貫串統攝的機能角色。為什麼判斷力能夠作為知性和理性、自然必然與自由意志之間的統攝認識能力呢？因為人的心靈機能有三種，就是**認識機能**、**愉快與不愉快的機能**和**欲求的機能**，三者分別屬於**知性**、**判斷力**、**理性**，也就是一般教育家常強調的**知**、**情**、**意**三種認識能力。[7]

　　那麼，什麼是判斷力？什麼是規定性的判斷力，什麼又是反思判斷力？康德把判斷力分為**規定的判斷力**與**反思判斷力**二種，然後又把反思判斷力分為**審美的反思判斷力**和**目的論的反思判斷力**二種。**規定的判斷力**出現在第一本《純粹理性批判》和第二本《實踐理性批判》兩本哲學著述中，是一種先驗的主體能力，也就是一種人與生俱來、不自經驗得來卻可運用於經驗的能力。而反思判斷力中的**審美的反思判斷力**則是透過愉快或不愉快的情感來決定形式的合目的性，是一種具有情感活動的審美的能力。**目的論的反思判斷力**是一種藉由理性或知性來判定自然的實在的合目的性的一種認識能力。[8]康德繼續解釋，**判斷力**一般是把特殊包含在普遍之下來思維的機能。如果把普遍概念延伸引用至特殊現象或事物上，此判斷力稱為**規定性的判斷力**。如果特殊的現象是要去找尋普遍概念的話，這種判斷力叫作**反思性的判斷力**。這些特殊現象通常是自然界多種多樣形式的變體，並未被純粹知性先驗的規律給規定下來，但是它

們仍舊必須在多樣統一性原則的架構下，歸屬某種或許連我們都尚未發現的普遍規律，儘管這些規律是偶然的，**反思性判斷力**的責任就是，將自然中的特殊提昇到普遍的過程。而且，通常自然客體的概念，必然包含該客體的現實性，這個客體自然的現實性就稱作**目的**。康德認為，一個關於對象的概念，在它同時包含著這個對象的現實性的基礎時，喚著目的。如果一件事物與其他事物，在只有按照目的才有可能的性狀的條件下，產生了協調的一致性，就叫作該物的形式的合目的性。那麼判斷力的原則，就自然界從屬於一般經驗性規律的那些物的形式而言，就叫作在自然界的多樣性中的**自然的合目的性**。他提出，自然的合目的性是一個特殊的先驗概念，它只在反思的判斷力中有其根源。總而言之，特殊的自然客體依其**自然的合目的性**，透過**反思判斷力**尋找到普遍的概念。康德替判斷力找到了先天的原理，這個先天原理就是**自然的形式的合目的性**，這個原理同時也是整個《判斷力批判》論述中的主導線索。而《判斷力批判》所要批判的判斷力是一種非常特殊的判斷力，就是**反思判斷力**。[9]

　　而對於**目的**，康德同樣提出說明。康德把目的分為經驗目的和先驗目的二種。**經驗目的**是在感性直觀中，所看到的目的現象或關係。**先驗目的**是指，在排除一切經驗內容、超乎一切經驗目的之上，提供一種先天的與普遍有效的概念目的。[10]康德對**目的**下的定義是，目的是概念的對象，可把概念看作是那對象的原因。也就是說，如果從關係的範疇來看待概念與關係，就會發現，概念與對象之間存在著因果關係，概念是對象的因，而對象就是概念的果，也就是概念的目的。從**目的**的觀點而論，作為結果的對象，就是作為原因的概念的目的。概念，無論是先驗概念或是經驗概念，都是抽象的、非現實的、不能獨立存在的。概念必須借助對象才能現實化、具體化。概念在對象上實現出來後，也就完成了自身的目的，因此，對象就是概念的目的。若從**對象**的觀點而論，概念與對象之間的因

果關係強弱程度，就是**合目的性**的尺度。這個觀念不難理解，合目的性，在康德的解釋裡，指的是一種存在於**事物**與其**概念**之間的抽象關係。而**審美活動**就是一種合目的性的因果關係。在審美活動的因果關係中，主體情感是因，審美表象是果，而其合目的性的因果性，就是主體情感與審美表象之間的因果關係。主體情感與審美表象之間**合目的性**的尺度愈強，代表因果關係愈強，並且由合目的性所引起的情感愉悅就愈強。康德堅定的認為，審美活動中的合目的性引起了審美的愉快，而這是一種極為特殊的合目的性。審美就是**鑑賞**，審美判斷就是**鑑賞判斷**。所謂鑑賞判斷，就是主體從審美角度表達對對象的情感反應的活動，鑑賞是一種能力，這種能力是反思判斷力的一種。[11]換言之，使審美活動得以進行的，不是審美對象，而是被對象所引起的主體（或主觀）情感，才使審美活動得以進行。只有當主體把主體的生命情感注入或移入對象時，也就是透過移情作用，使審美主體與審美對象合而為一，把主客觀對立的關係改為統一的關係時，才會產生審美鑑賞的關係。而達成這種統一關係的，不是審美對象，而是主體的情感；不是統一於客體對象，而是統一於主體情感，達到物我合一的審美境界。

由此我們可以得知，康德的美學思想主要集中於他的《判斷力批判》一書中。該書前半部專門探討**美學**的問題，而後半部則側重**目的論**的研究。有關**鑑賞判斷**的特點出現在前半部的《美的分析論》裡，主要探討與強調，鑑賞判斷乃是一種主觀反思能力。康德特別在該書的導論裡，首度將**反思**與**判斷力**結合起來，以**反思判斷力**作為審美鑑賞活動的核心能力，並且強調反思判斷力的特性只能在活動中顯現出來。因此《判斷力批判》全篇論著所討論的鑑賞判斷，就是反思判斷力。**反思判斷力**的先驗原理就是**自然的形式的合目的性**，並成為**普遍性**與**必然性**的根據。

6-2 自然的合目的性與審美表象和鑑賞的關係 ○○○

在我們認識了康德的**自然的合目的性**見解後，可進一步理解康德在《判斷力批判》的導言裡第七部分，〈自然的合目的性的審美表象〉所提到的美的敘述，以及**鑑賞**的定義。值得一提的是，在美學浩瀚的研究思想中，康德是第一位提出**鑑賞**是一種審美判斷力之觀念的哲學美學家，對於日後的美學思想發展，深具影響力。康德在〈自然的合目的性的審美表象〉一文提到，凡是在一個客體的表象上只是主觀的東西，亦即凡是構成這表象與主體的關係，而不是與對象的關係的東西，就是該表象的審美性狀。

事物表象←→主體（二者間的審美性狀關係可被理解）

事物表象←→對象（二者間的審美性狀關係無從理解）

接著他說，「在一個表象上根本不能成為任何知識成分的那種主觀的東西，就是與這表象結合著的愉快或不愉快。所以先行於一個客體知識的，甚至不要把該客體的表象，運用於某種認識，而仍然與這表象直接地結合著的這種合目的性，就是這表象的主觀的東西，（並且）是完全不能成為任何知識成分的。這樣一來，對象就由於它的表象，直接與愉快的情感相結合，而被稱為**合目的性**的，而這表象本身就是合目的性的審美表象。」這一段**合目的性的審美表象**的重點就是說，有一種先驗的、先於客體認知的、合目的性的認識能力，它完全不用與客體表象的**認識**結合，以形成任何知識成分，這種認識力就稱為主觀認識力。主觀認識力如果能對對象的表象產生愉悅的情感，這表象本身就是合目的性的審美表象。

　　康德**接著又說**，如果對一個直觀對象的**形式**有愉快的話，那麼這個表象因此就不是和客體有關，是和主體有關。這愉快所表達的就無非是，客體對那些在（主體的）反思判斷力中起作用的認識能力的適合性，而這個作用、這愉快，所能表達的就是客體的主觀形式的合目的性。也就是說**對象的形式符合主體的認識能力**，例如想像力。他認為，如果想像力（作為先天直觀的能力）藉著一個表象，而無意識地被置於知性的協調一致之中，並由此而喚起了愉快的情感，這樣，對象就必須被看

圖6-3｜白鈴蘭
http://tieba.baidu.com/f?kz=
303162096

作，對於反思的判斷力是合目的性的。一個這樣的判斷，就是對客體的合目的性的審美判斷，它不是建立在任何有關對象的現成的概念上，也不帶來任何對象概念。它的對象的形式，在關於這個形式的單純反思裡，就被評判為對這樣一個客體的表象的愉快的根據。這種愉快也被判斷為與這客體的表象必然結合著的，因為被判斷為不只對領會這個形式的主體而言，而且一般來說，對每個下判斷者而言，都是這樣的。如此一來，該對象就叫作美，而憑藉這一種愉快（因而也是普遍有效地）下判斷的能力就叫作鑑賞。鑑賞乃是判斷美的一種能力，判定一對象為美時所要求的是些什麼呢？這必須從分析鑑賞判斷才能發現。我們不難發現，康德認為**鑑賞判斷**的基本性質是審美，所以他把**鑑賞判斷**又稱為**審美判斷**，而對鑑賞判斷的分析又稱作美的分析。**審美判斷力**在他的論述下指的就是，人對自然現象和藝術的反思能力，是從主體心靈機能的角度探討審美時，所引出的概念，因此**鑑賞判斷**儼然是康德整個美學思想的核心概念。而他又認為在鑑賞判斷裡，永遠含有他對於知性的關係，所以他就依據知性的四項範疇，量、質、關係、模態來剖析鑑賞判斷的特質。

圖6-4｜金鐘花
http://blog.yam.com/tomato2233/
article/31881871

6-3 鑑賞判斷特質的分析 ∘∘∘

在上文提及，康德對鑑賞判斷的定義是，鑑賞乃是判斷美的一種能力。這種能力是屬於反思判斷力的一種，也是一種主觀的心理活動，所以主體從審美角度，表達對審美對象的情感反應的活動，這種主體的情感活動就稱為鑑賞判斷。同時，鑑賞判斷力是指人對自然現象和藝術的反思能力，是從主體心靈機能的角度探討審美時，必然引出的概念。因此美可看成是對外物形式所作出的一種反思判斷，或稱為鑑賞判斷。鑑賞判斷是在活動中或實踐中，才能觀察出其性質與結構的審美判斷力，因此可以說，美是鑑賞活動的產物。而且**鑑賞判斷**絕對不是概念的**邏輯判斷**，對客體的合目的性的審美判斷，不是建立在任何有關對象的現成的概念上，也不帶來任何對象概念。簡言之，審美活動的原因不在審美對象身上，而是在由審美對象所引起的主體（或主觀）情感，才是審美活動得以進行的原因。只有把情感移入對象，才會產生審美活動。

基本上，康德把鑑賞分為二種，一種是**感官鑑賞**，第二種是**反思鑑賞**。感官鑑賞僅表達個人的判斷，因此不具普遍性，只純粹顯示出個人的喜惡。而**反思鑑賞**不僅涉及個人的判斷，更要求這樣的判斷被認同並具有普遍有效性，與**共通感**有直接關係。因此康德直接稱**反思鑑賞**為**審美鑑賞**或**鑑賞判斷**，以下是康德依據質、量、關係、模態四個範疇，對鑑賞判斷的特質所作的分析。

一、從質的方面來看，鑑賞判斷的第一屬性：審美無利害

康德對於鑑賞判斷的特質見解是，鑑賞是憑藉完全無利害觀念的快感和不快感，對於某一對象或其表現方法的一種判斷

力。審美判斷與邏輯判斷是不同的，為了判別某一對象是美或不美，我們不是把（它的）表象憑藉知性，聯繫於客體以求得知識，而是要憑藉想像力（或者想像力與知性的結合）聯繫於主體和它的快感與不快感。在鑑賞判斷中，我們盼望得到的，不是客體對象的知識，而是主體心意狀態的愉快感與不快感，這是因為鑑賞判斷是情感的。

康德為了突顯鑑賞判斷的快感與其他的快感之差異，他列出三種不同性質的快感來剖析。這三種不同性質的快感分別是：

1. 從感官的愉悅滿足而獲得的快感。
2. 由道德的實踐而獲得滿足的快感。
3. 由鑑賞判斷所帶來的快感。

前二者本質上皆產生與利益興趣結合的關係。第一種是經由感覺激起一種趨向這個對象的欲求，所以是和利益興趣結合著的。第二種的意欲對象不是來自感官的滿足，而是來自理性中完成善的目的概念，所得到的愉快，是對於一個理念或行為的存在，而產生的愉快，因此它（善）仍舊含有一個意欲的對象，那個對象就是理性以及理性帶來的利害感。

第三種才是真正審美的愉快。上文提及鑑賞判斷不需主觀認識能力，把感性的外在知識材料結合起來，並且是以主體心意狀態的愉快感與不快感為基礎，因此它既無概念欲求的，也就不會產生因概念而來的利害感，更不會對客觀外在現象產生欲求。康德說，在這三種愉快裡，只有對於美的欣賞的愉快，是唯一無利害關係的自由的愉快，因為既沒有官能方面的利害感，也沒有理性方面的利害感來強迫我們去讚許。因此鑑賞判斷是超功利的、無關乎利害的和自由的。所謂自由，就是鑑賞所得到的愉快感或不快感，完全不受欲念或利害關係的束縛，而是以超然的心意狀態去觀照欣賞美，這才能體會出真正的美。審美趣味是一種不憑任何利害計較，而單憑快感或不快

感，來對一個對象或一種形象顯現方式，進行判斷的能力，這樣一種快感的對象就是美的。總而言之，康德認為每個人必須承認，一個關於美的判斷，只要夾雜著極少的利害感在裡面，就會有偏愛而不是純粹的欣賞判斷了。人必須完全不對這事物的存在存有偏愛，而是在這方面純然淡漠，以便在欣賞中能夠做個評判者。

因此，**審美無利害**的意義指的就是，主體（你我）在進行審美活動時，對於對象的存在目的不感興趣。如果鑑賞判斷裡參雜了利害的考量，那就有了偏愛，就不是純粹的鑑賞判斷了。例如，夏日菡萏飄香、無比清新的荷花，在當下純然欣賞它們時，心中充滿美不勝收、愉悅無比的感受。無論是直觀或反思對象的內涵，都沒有牽涉到對象存在的目的與屬性（像是蓮花有蓮藕或蓮蓬可採收），這樣的鑑賞所產生的愉快就是無利害的鑑賞判斷。鑑賞無利害是康德為審美鑑賞作出的最根本的規定，也是康德美學最主要的特徵。[12]

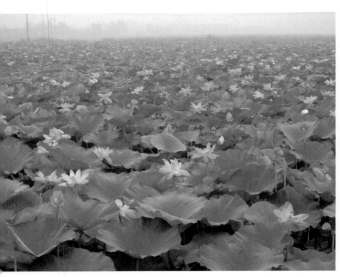

圖6-5｜荷花
http://www.iyouzhe.cn/130171376227/130172209867.aspx

圖6-6｜水仙花
http://blog.66wz.com/?uid-244978-action-viewspace-itemid-321720

二、從量的方面來看，鑑賞判斷的第二屬性：無概念的普遍性

　　實踐審美判斷能力的主體是人，而審美判斷的第二個屬性便是，使審美對象對主體直接產生愉快或不愉快的情感，由於審美的對象都是個別事物或個別形象的顯現，因此審美判斷具**單個判斷**的特質，一切鑑賞判斷都是單個判斷。在一般定義下，單個判斷只單以個別的具體事物為對象，是不具普遍性特質的，但是鑑賞判斷的單個判斷卻不一樣。大家都有過這樣的經驗，當某人覺得某物很美時，他不但相信也同時期望自己的判斷會獲的普遍的認同，進而感到相同的愉快。由此可知，**鑑賞判斷**除了是**單個判斷**，同時具有**普遍性的認同**要求，而鑑賞判斷的普遍性可由**鑑賞是無利害關係的愉快**引申出來。不過，針對鑑賞判斷的普遍性之特質而言，彭立勛在《西方美學名著引論》中作了積極的補充。他說，鑑賞判斷的普遍性不是要求客觀的普遍性，而是要求主觀的普遍性。客觀的普遍性是對象的普遍屬性，就對象的屬性作普遍性的判斷，這是邏輯判斷的普遍性。主觀的普遍性是人人共同的感覺，就對象在主體心中所引起的感覺，來假定判斷的普遍性，這才是鑑賞判斷的普遍性。

　　由於鑑賞判斷是一種審美判斷，與以**概念**為工具的**認識力判斷**是截然不同的判斷力，因此**鑑賞判斷**與以邏輯概念為基礎的**邏輯判斷**斷然不同，因此也絕不是以邏輯判斷來獲得普遍性的原理或規律。雖然鑑賞判斷不是以邏輯概念為基礎，卻又需具備被認同的**普遍性**特質，因此審美判斷總是先從鑑賞個別具體的事物開始，然後在主體鑑賞的**量**上期待普遍性的認同與接受。因此，鑑賞判斷是一種要求有普遍性，但不以概念為基礎的判斷力，它只要求主觀普遍性在愉快感與不快感方面的總量，而沒有要求以概念，作用於客觀表象的總量。最常遇見的例子便是，年輕人熱衷參與的流行樂首演唱會，動輒數千至數

圖6-7 | 各類貝殼
http://www.nipic.com/show/4/79/55c697db8ec23188.html

圖6-8 | 鸚鵡螺
http://big5.xinhuanet.com/gate/
big5/www.ha.xinhuanet.com/fuwu/
tupian/2011-07/06/content_23174369_7.
htm

萬人皆有之，這便是一種審美鑑賞的**數量**。儘管聽眾不認識五線譜，不懂何為節奏或和聲等專業的音樂理論概念，但仍然能夠欣賞流行音樂帶來的愉快感覺，這就是審美鑑賞的第二屬性，亦即無概念的普遍性。

三、從關係的方面來看，鑑賞判斷的第三屬性：無目的的合目的性

依據《美學百題》一書中對鑑賞判斷的評述是，審美對象和它的**目的**之間的關係表現為兩個方面，一方面美的事物沒有明確的目的，因為審美判斷不涉及邏輯活動、不涉及外在的功用，也不涉及內在的善，所以他與任何特定的目的都無關。但另一方面，美的事物卻又符合某種目的性，因為審美判斷正好是對象的形式，適合於主體的想像力與理解力的自由活動與和諧合作，似乎是由一種**意志**預先安排好的一樣。故審美判斷又具有一種（主觀的）合目的性的性質，這裡強調的就是**鑑賞判斷**與**合目的性**之間的關係。我們不難理解，為何康德在鑑賞判斷與目的之間的關係上，提出了兩種**合目的性**來解釋，鑑賞判斷是**無目的性的合目的性**，前者是**客觀的合目的性**，後者是**主觀的合目的性**。康德的論述是說，由於審美鑑賞沒有依賴客觀外在感性材料所形成的概念或特定目的，因此不具客觀的

合目的性，這也就是說，鑑賞判斷是不能從客觀外在實質的目的，去找到判斷的根據。但是，由於審美對象在形式上能符合主體的認識力，並且藉由想像力，通過一個給予的表象而無意識地被置於知性的協調一致之中，由此喚起了愉快的情感，那麼，對象就必須被看作對於反思的判斷力是合目的性的。這種透過想像力與知性，把對象在反思判斷力裡作一種自由的協調一致，這就是康德所謂的**主觀形式的合目的性**。因為這種主觀的合目的性只與對象的形式有關聯，沒有涉及對象的內容、利害、概念，而是以主體的情感與心意狀態為主，是一種**主觀形式的合目的性**。

　　總而言之，審美判斷與合目的性的關係，是一種沒有客觀外在目的的主觀形式的合目的性的關係。於是康德說，美的判定只以一單純形式的合目的性，即無一目的的合目的性為根據的，這種判斷正因為這緣故被叫作審美的判斷，因為它的規定根據不是一個概念，而是在那心意諸能力的活動中的協調一致的情感。據此，康德將美分為**純粹美**(pulchritudo vaga)與**依附美**(pulchritudo adhaerens)兩種，在〈審美判斷力的分析論〉中康德提出了對這兩種不同定義、不同性質的美的論述。他說，有兩種不同的美，純粹美與依附美。純粹美又稱自由美，不以任何有關對象應當是什麼概念為前提，也沒有目的，是物體自在自為、自由純粹、為自身而存在的美。比如當一般人看到一朵花時，除了植物學家之外，幾乎任何其他人不會立即反應的說出「花是植物的受精器官」這樣的概念。就算以鑑賞的角度來對花朵作判斷時，也絕不會考慮到這一自然的客觀目的。所以，這種不以任何一個物種的內在合目的性、完善性，或雜多複合為基礎的審美判斷，所產生出的美感性質就稱作純粹美，這樣的美是自由的，自身使人喜歡的。世間各類花卉、貝殼的形式、許多鳥類（鸚鵡、蜂鳥、天堂鳥）、無標題的音樂、素描、蔬葉飾、阿拉伯花紋等等，自身是美的，都是屬於純粹美

的範圍，但是世間的純粹美並不多見。而依附美則以概念為基礎，具有附屬性，並以這個概念的對象的完善性與有目的的完滿性為前提，是屬於有條件的美，因而屬於不純粹的美，世上絕大多數的物象皆屬於依附美的範圍。例如，一個人的美，一匹馬的美，一座建築（教堂、宮殿、博物館或花園小屋）的美，都是以一個目的概念為前提的，這概念規定著此物應當是什麼，因而規定著它的一個完善性概念，所以這只是固著之美。

是以，康德認為審美活動的**合目的性**是為了引起審美的愉快，是一種非常特殊的合目的性，不能以利害感為屬性根據來實現需求的滿足程度，亦即，審美活動的合目的性，不能帶有任何實質的主客觀目的。沒有實質性的主客觀目的的審美合目的性，就稱作無目的的合目的性，因此**審美鑑賞**只是與一種合目的的**純形式**有關。換言之，表象中的單純形式，是鑑賞判斷的第三個主要屬性。這種單純形式沒有客觀目的，也沒有實質的主觀目的，但卻有形式方面的主觀合目的性。主要關鍵在於，這個單純的表象形式契合了主體的心意狀態，使主體的想像力和知性等認識能力被激動起來，彼此自由地互動協調，並

圖6-9｜裝飾花框
http://www.nipic.com/show/3/70/d69f7f73c3b51ecf.html

圖6-10｜阿爾罕布拉宮的阿拉伯式花紋
http://tc.wangchao.net.cn/baike/detail_2258428.html

由此產生出愉快。這種過程是一種主觀內在的因果性,而這種主觀的因果性對審美表象(對象)而言,就是一種主觀的合目的性。例如海灘上的貝殼、各種花卉,似乎各方面都恰到好處,表現出某種合目的性,但又說不出符合什麼目的,因此的確是無目的的合目的性,也是形式的主觀合目的性。因此,**無目的的合目的性**又稱作**形式的合目的性**,也是鑑賞判斷的第三屬性。[13]

四、從模態的方面來看,鑑賞判斷的第四屬性:
無概念的必然性

美的形象和審美的愉快感之間存在著必然的聯繫,而**必然性**又屬於**知性的純粹概念**或**純粹範疇**中的**模態**範疇(本章第一節裡所列出來的**知性的純粹概念**或**純粹範疇**第四組)。因此,鑑賞判斷與模態有著**必然性**的關係,所不同的是,鑑賞判斷的必然性,與邏輯判斷藉由人**先天的知性範疇**或**有條有理的意識形式**,運用到自然感性的表象上,使自然產生規律性的必然性,是兩個完全不同的必然性。換言之,鑑賞判斷的必然性不是由特定的概念引申出來的,而是藉由主體**想像力**與**知性**的相互協調一致和自由活動的結果,這個結果就是康德所提的**共通感**,而**共通感**就是鑑賞判斷**必然性**的必要條件。我們不要忘了,鑑賞判斷與邏輯判斷的另一個主要差異在於,鑑賞判斷是情感的,與主體有關。因此,當康德提到共通感時,我們可以從中觀察到康德對共通感的論述。他說,鑑賞判斷必須具有一個主觀性的原因,這原理只通過情感而不是通過概念,但仍然普遍有效地規定著何物令人愉快,何物令人不愉快。一個這樣的原理卻只能被視為一共通感,只有這個前提下,即有一個共通感(不是理解為外在的感覺,而是從我們的認識諸能力的自由活動來的結果),只在一個這樣的共通感的前提下,才能下鑑賞判斷。簡言之,康德所謂的共通感就是「認識諸能力自由活動來的結果」。由此,鑑賞判斷的必然性來自共通感,透過

這個共通感，人對於一切只能用例證來顯示而不能指明的普遍規則的鑑賞判斷，都會表示認同的。鑑賞判斷的必然性，是一切人對於例證來顯示不能指明的普遍規則的判斷，都會表示贊同的那種必然性。[14]共通感時下流行的說法就是**共鳴**。人們常常有這樣的審美體會與審美經驗，對於眼前的藝術品，只能意會，不能言傳。當我們在欣賞畫作、閱讀文學，或聆聽音樂，常常會有這樣的體悟，總覺得會與某首音樂作品或者畫作產生共鳴，但卻無法用言語具體表達，內心湧出的情緒、感觸、體會、心思，想與他人分享時，往往詞不達意，覺得再豐富的辭藻好像也不足以恰當的形容該件作品。最後只有用例證來表示該作品的意義，這或許就是康德對鑑賞判斷的基本看法吧。

a.紙袋
http://www.pcstore.com.tw/taiwanshop/
M00798420.htm

b.藝術花紋扇子
http://www.pcstore.com.tw/taiwanshop/
M02186445.htm

c.瓷壺
http://sjslm.5d6d.net/thread-1210-1-1.
html

d.景德鎮青花輪花紋綬帶
耳葫蘆瓶
http://www.shangci.net/
cangpin/50007014.html

e.阿拉伯藤蔓花紋 黃金白銀
鳳凰八腳青銅壺
http://antiquealive-tw.blogspot.
tw/2010/09/blog-post_6394.html

f.Prada購物袋
http://www.beecrazy.hk/deal/$1750-up-for-a-prada-
nylon-shopping-tote-bag,-3-special-printed-styles-from-
blue-with-arabesque,-bro

圖6-11 │國立故宮博物院內的收藏品中，出現許多明朝正德皇帝崇拜伊斯蘭教時，運用阿拉伯花紋圖樣的青花當題材，設計出全新的現代術花紋，來呈現國立故宮博物院的活力與動感

6-4 康德的崇高審美觀念 ○○○

　　《判斷力批判》在**美的分析**之後，接著就是**崇高的分析**。崇高(Sublime)的分析與美的分析極為類似，**崇高**的判斷也是一種反思判斷，同樣被納入鑑賞活動來研究。在《判斷力批判》第24節裡，康德同樣依據質、量、關係、模態四方面來剖析鑑賞判斷的特質。

1. 從**質**來看，崇高的第一屬性：崇高無利害。

2. 從**量**來看，崇高的第二屬性：無概念的普遍性。

3. 從**關係**來看，崇高的第三屬性：無目的的合目的性或稱主觀的合目的性。

4. 從**模態**來看，崇高的第四屬性：無概念的必然性。

　　儘管美與崇高有一致性的地方，但同屬審美的範疇，崇高卻另有六種獨特的性質：

1. 崇高是**無形式**和**無限性**的。美的合目的性是**無目的的合目的性**或**形式的合目的性**，意謂對象在表象上或表層上，與主體的心靈機能或想像力達到了和諧與完滿的一致性或契合。這種一致性或契合是藉由想像力所達到的一種對總體直觀的規律。康德給予想像力相當高的地位，並強調想像力是一切經驗與知識之所以成為可能的原動力和條件。如果沒有想像力，感性、理性與知性便無法相互聯繫。想像力不能單獨活動，必須結合感性、理性，或知性，才能發揮作用。

2. 崇高與理性相關。崇高的無形式和無限性決定了它自身屬於理性的範疇，因為人所有的主觀能力中，只有理性才能處理和把握無限的事物。

3. 崇高與量相關。由於崇高的對象是無形式與無限的總體，而**總體**隸屬於**量**的範疇，因此便與**量**有關。

4. 崇高是消極的愉快。

5. 崇高是更高層級的合目的性。

6. 崇高根植於人的心理。

　　而在這六個特徵裡最重要的是**理性**。康德在《判斷力批判》的26節提到崇高的涵意是，我們的能力不能構築出一種規律的觀念，就是崇敬。這裡提到的規律指的是**由想像力把無限的對象綜合為整體**，並可藉由直觀獲得。而當想像力無法提供無限總體的直觀時，就是由理性提供的，因為理性本身就是**無限**的，因此便成為認識無限的尺度。[15]

　　在《判斷力批判》裡的〈崇高的分析論〉一文中，康德對於崇高的審美觀念也提出了一些補充。他說，「崇高的審美觀念是想像力附加於一個給予的概念上的表象，它和諸部分表象的那樣，豐富的多樣性在對他們的自由運用裡相結合著，以至於對於這一多樣性沒有依名詞能表達出來，因而使我們要對這概念附加上思想許多不可名言的東西。」他又說，「想像力（作為生產的認識機能）是強有力地從真的自然所提供給它的素材裡，創造一個像似另一自然來。」在這二段話中，我們可以對崇高的審美觀念歸納出幾個特徵：

1. 崇高的審美觀念主要是由想像力形成，充滿豐富具體的感性表象與特徵。

2. 想像力需依附**遠高於存在理性裡的諸原理**，將外在自然的感性材料加以改造而創造出來，並且**優越於自然的東西**。

3. 崇高的審美觀念雖然可透過想像力附加於某個概念的表象來顯現，並且可令人想起許多相關的思想，但又沒有任何明確的思想可以與之呼應。

形成崇高的審美觀念的想像力，是
能夠重新把經驗加以改造，透過創造使其
成為優越於自然的東西。而創造性的想像
在形成崇高的審美觀念的過程裡，必須與
更高的理性原則結合，才能產生在審美層
次上優於一般客觀現實外貌的形象顯現。
康德說，詩人肩負了這樣的工作，要把看
不見的一些理性觀念的東西，如像天堂、
地獄、永恆、創世，翻譯成為可以感覺到
的東西。再或者把經驗中所發生的事情，
像死亡、忌妒、惡德以及諸如愛情、榮譽
類的東西，藉助於想像力的幫助，不僅使
它們具象化，而且在具象化的當中使它們
達到理性的最高度，顯示得那麼完滿，以
致使得自然本身相形見絀。也就是說，

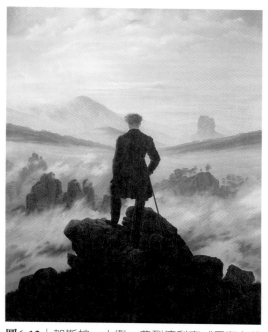

圖6-12│加斯帕・大衛・弗列德利克《霧海上的
流浪者》1818

崇高的審美觀念在透過想像力顯現理性觀念時，可以用許多感
性形象來顯現它，然而沒有一個感性形象可以完整充分地顯現

圖6-13│加斯帕・大衛・弗
列德利克《男女您忘的遠方
明月》1830~1835

圖6-14｜加斯帕‧大衛‧弗列德利克《橡樹下的僧院》1809~1810

理性觀念，但是，若感性形象能達到理性的**最高度**，使理性觀念得到完整充分顯現的話，這樣的感性形象才配稱得上崇高的審美觀念。總之，儘管崇高的審美觀念是個感性形象，但絕不是經驗的複製，而是要由想像力依據理性觀念，對經驗進行昇華的創造，如此產生的崇高審美觀念才是真正崇高的審美觀念。

事實上，康德從力學與數學兩個面向讓我們認識崇高的意義，因此也就產生兩個探討崇高的途徑。一個是從事物的客觀的自然屬性去探討，例如在大自然裡經歷到的景觀如波濤洶湧的海浪、蒼莽遼闊的草原、驚心動魄的冰川崩裂、一望無際的沙漠、陡峭險峻的奇峰等等。另一個是從主體的精神世界去尋找崇高的本質。我們在文學裡遇到的字眼如偉大、莊嚴、雄渾、遒勁，或是文藝作品中令人刻骨銘心的愛情、盪氣迴腸的勇敢事蹟、波瀾壯闊的戰爭場面等，都會讓人由衷產生一種敬畏的感覺，這種感覺就是一種崇高感。正如康德所言：「真正的崇高不是感性形式所能容納的，它所涉及的是無法找到適度的形象來表現他所強調的理性觀念，但正由於沒有一個適當的形式足以來表現它，因此才是足以把心裡的崇高感激發出來。」[16]

圖6-15｜德拉克洛瓦《珍‧葛莉之處決》1834

6-5 康德美學與浪漫主義的淵源 ○○○

　　整體上而言，浪漫主義運動是由歐洲在18世紀晚期至19世紀初期，出現的許多藝術家、詩人、作家、音樂家，以及政治家、哲學家等人所發起，但至於浪漫主義的詳細特徵，和對於浪漫主義的定義，一直到20世紀都仍是爭論的題材。

　　當我們對康德先驗唯心主義的美學思想體系作了一些初步探究後，特別是在他在〈美的分析論〉與〈崇高的分析論〉裡，分別提出的**鑑賞判斷**與**審美觀念**，我們不難發現為何康德思想中有關**主觀認識力**、**幻想**、**想像力**、**無形式**、**無限性**，甚至某些理性觀念如天堂、地獄、永恆、崇高、死亡、忌妒等的剖析，成為孕育稍後浪漫主義的肥沃土壤與信仰。浪漫主義開始於18世紀西歐的藝術、文學和文化運動，它注重以強烈的情感作為美學經驗的來源，並且開始強調如不安、驚恐等情緒，以及人在遭遇到大自然的壯麗時表現出的敬畏（圖6-16）。而這些情感強烈的主題意念可在康德美學思想中找到根據，而強

圖6-16｜威廉・透納《冰川和阿沃河的源頭》1803

圖6-17 | 傑里科《梅迪斯之筏》1819

烈的情感經驗正是浪漫主義極欲追求的美學體現。因此,浪漫主義的本質便是從主體主觀的內心世界出發,在作品中強調以瑰麗的想像、創新的內容與誇張的手法來塑造作品中的世界。浪漫主義在繪畫構圖方面,拋棄了古典畫派勻稱莊重的形式、完美平衡的構圖,常以對角線或不安定的布局代替古典主義安定的金字塔式構圖,主張通過飽滿的色彩、強烈的陰暗對比、急速的節奏,來刻畫現實生活中英勇豪邁而有意義的事件,從而造成動人心弦的場面。不拘泥於細部的真實摹寫,畫風更自由,筆觸更流暢。席里柯(Theodore Gericault, 1791~1824)《梅杜薩號之筏》被認為是浪漫派繪畫藝術的宣言(圖6-17)。

　　一般而言,浪漫主義的特質包括八大面向:一、突顯本性、主觀性、獨特性;二、強調個人內心的情感與感受包括無病呻吟的柔弱情懷;三、刻畫**無止境**與**無可限量**的潛能開發過程;四、標榜二元性論(Duality)或雙重性格論的衝突與調和之過程;五、對於仙境奇幻故事的強烈濃厚興趣;六、對於超自然一切神聖詭異甚至恐怖現象的迷戀;七、嚮往中古世紀有關

英雄事蹟的愛情故事；以及八、力求從傳統一切形式的束縛與限制中獲得解放的自主性。18世紀中期以後萌生的浪漫主義，強調突顯主題的主觀情緒內涵與標題內的內容，遠勝過既定形式的駕馭與束縛，甚至到了突破傳統形式的臨界點。可以說，浪漫主義是古典主義在形式與內容上的延伸(extension)、發展(expansion)與轉型(alteration)，而且浪漫主義所強調的**故事性**(narrative)，與其所進一步所延伸出來的**戲劇性**(dramatic)、**抒情性**(lyrical)、**悲劇性**(tragical)、**描述性**(descriptive)與**主觀性**(subjective)，共六大特性均成為構造各種文藝形式內容的主要特點。

圖**6-18**｜德拉克羅瓦《領導民眾的自由女神》1830

圖6-19│亨利‧福榭立《夢魘》1792

　　浪漫主義在當時西歐各國的不同藝術領域中各擁一片天。英國的浪漫主義主要展現在詩歌、歷史畫、風景畫；法國浪漫主義主要表現在繪畫、雕刻、小說和戲劇；而德國的浪漫主義則以音樂、詩歌與繪畫中為主。

圖6-20│亨利‧福榭立《夢魘》1802

圖6-21│威廉‧透納《海上漁夫》1796

美學 與 藝術生活

反思議題

1. 請表述康德「純粹美」與「依附美」的定義，並依據該定義從自身生活中去尋找實例來說明。

2. 您如何將康德提出的「鑑賞判斷」或「審美反思判斷」用在生活中？

3. 請說明康德美學思想的哪些部分給予「浪漫主義」強烈深厚的影響。

4. 請在您的生活中舉出符合「浪漫主義」特質或特性的實際經驗。

5. 請在您的生活中舉出符合「崇高」特質的實際經驗。

註 釋 ｜ Note

1. 李澤厚(1994)，《批判哲學的批判：康德述評》，三民書局，19頁。

2. 同註1，131頁。

3. 彭立勛(1988)，《西方美學名著引論》，木鐸出版，113頁。

4. 康德(2006)，《判斷力批判》，聯經出版，174頁。

5. 曹俊峰(2003)，《康德美學導論》，水牛出版，121頁。

6. 同註4，13頁。

7. 同註5，122頁。

8. 同註5，155頁。

9. 同註5，133頁。

10. 同註5，213頁。

11. 同註5，182頁。

12. 同註5。

13. 同註5。

14. 同註3，126頁。

15. 同註5，276頁。

16. 李澤厚(1985)，《美學百題》，丹青出版，85~86頁。

參考文獻 References

E. H. Gombrich，《藝術的故事》。臺北市：聯經出版事業股份有限公司，1995年。

布倫‧阿特列，《數學與蒙娜麗莎》。臺北市：時報文化，2007年。

朱光潛，《西方美學史》。新北市：頂淵文化事業有限公司，2006年。

朱光潛，《西方美學的源頭》。臺北市：金楓出版社，已絕版。

朱光潛，《西方美學家論美與美感》。臺北市：天工書局，1993年。

朱志榮，《康德美學思想研究》。臺北市：秀威資訊科技股份有限公司，2011年。

何政廣，《大衛》。臺北市：藝術家出版社，1999年。

何政廣，《米勒》。臺北市：藝術家出版社，2008年。

何政廣，《柯洛》。臺北市：藝術家出版社，1996年。

何政廣，《康丁斯基》。臺北市：藝術家出版社，1996年。

何政廣，《蒙德利安》。臺北市：藝術家出版社，1996年。

李厚澤，《批判哲學的批判：康德述評》。臺北市：三民書局，1994年。

李厚澤，《美學百題》。臺北市：丹青圖書有限公司，1985年。

李厚澤，《美學論集》。臺北市：三民書局，1996年。

李鳳鳴，《狄德羅》。臺北市：東大圖書股份有限公司，2000年。

杜里尼，《文藝復興美術》。臺北市：藝術家出版社，2002年。

邢益玲，《藝術與人生》。新北市：新文京開發出版有限公司，2008年。

亞力珊卓等，《米勒名畫150選》。臺北市：藝術家出版社，2008年。

周來祥、周紀文，《美學概論》。文津出版社有限公司，2002年。

周憲，《美學是什麼》。臺北市：揚智出版社，2002年。

林逢祺，《美學概論》。臺北市：學富文化事業股份有限公司，2008年。

范明生，《蘇格拉底及其先期哲學家》。臺北市：東大圖書股份有限公司，2003年。

苟彩煥等，《多元藝術鑑賞》。新北市：新文京開發出版有限公司，2012年。

高階秀爾，《法國繪畫史》。臺北市：藝術家出版社，1998年。

康德，《判斷力批判》。臺北市：聯經出版事業股份有限公司，2006年。

曹俊峰，《康德美學導論》。臺北市：水牛圖書出版事業有限公司，2003年。

陳英德，《法蘭西學院派繪畫》。臺北市：藝術家出版社，2000年。

彭立勛，《西方美學名著引論》。臺北市：木鐸出版社，1988年。

曾仰如，《亞里斯多德》。臺北市：東大圖書股份有限公司，2001年。

曾肅良，《藝術概論》。臺北市：三藝文化事業有限公司，2008年。

鄉大中、羅炎，《亞理士多德》。臺北市：傳家經典文庫，2000年。

葛哈特・舒爾慈，《浪漫主義》。臺北市：晨星出版社，2007年。

趙雅博，《抽象藝術論》。臺北市：大中國圖書公司印行，1997年。

劉文譚，《西洋六大美學理念史》。臺北市：聯經出版事業股份有限公司，2005年。

劉文譚，《西洋古代美學》。臺北市：聯經出版事業股份有限公司，2006年。

劉昌元，《西方美學導論》。臺北市：聯經出版事業股份有限公司，2001年。

劉振源，《抽象派繪畫》。臺北市：藝術圖書公司，1998年。

潘幡，《巴比松與寫實主義繪畫》。臺北市：藝術家出版社，2004年。

潘幡，《新古典與浪漫主義美術》。臺北市：藝術家出版社，2001年。

MEMO
▶ ▶ ▶

國家圖書館出版品預行編目資料

美學與藝術生活/苟彩煥, 張翡月, 廖婉君編著. -- 三版. –
新北市：新文京開發出版股份有限公司, 2024.01
面；　公分

ISBN　978-626-392-006-4（平裝）

1. CST：藝術欣賞　2. CST：美學

900　　　　　　　　　　　　　　　　　　113000013

美學與藝術生活（第三版）　　　　　　（書號：E398e3）

編 著 者	苟彩煥　張翡月　廖婉君
出 版 者	新文京開發出版股份有限公司
地　　址	新北市中和區中山路二段 362 號 9 樓
電　　話	(02) 2244-8188（代表號）
Ｆ　Ａ　Ｘ	(02) 2244-8189
郵　　撥	1958730-2
初　　版	西元 2013 年 01 月 31 日
二　　版	西元 2020 年 09 月 10 日
三　　版	西元 2024 年 01 月 20 日

 New Wun Ching Developmental Publishing Co., Ltd.

New Age · New Choice · The Best Selected Educational Publications — NEW WCDP